PYTHAGORAS EDITION
畢達哥拉斯篇

以

數學之名
毀了
這本書吧！

DESTROY THIS BOOK in the name of MATHS！

麥可・巴菲爾德 Mike Barfield 著

蕭秀姍 譯

商周教育館 24
以數學之名毀了這本書吧！：畢達哥拉斯篇

作者——麥可‧巴菲爾德
譯者——蕭秀姍
企劃選書——羅珮芳
責任編輯——羅珮芳
版權——吳亭儀、江欣瑜
行銷業務——周佑潔、林詩富、賴玉嵐、賴正祐
總編輯——黃靖卉
總經理——彭之琬
第一事業群總經理——黃淑貞

發行人——何飛鵬
法律顧問——元禾法律事務所王子文律師
出版——商周出版
115 台北市南港區昆陽街 16 號 4 樓
電話：(02) 25007008‧傳真：(02)25007759
發行——英屬蓋曼群島商家庭傳媒股份有限公司城邦分公司
115 台北市南港區昆陽街 16 號 5 樓
書虫客服服務專線：02-25007718；25007719
服務時間：週一至週五上午 09:30-12:00；下午 13:30-17:00
24 小時傳真專線：02-25001990；25001991
劃撥帳號：19863813；戶名：書虫股份有限公司
讀者服務信箱：service@readingclub.com.tw
城邦讀書花園：www.cite.com.tw
香港發行所——城邦（香港）出版集團
香港九龍土瓜灣土瓜灣道 86 號順聯工業大廈 6 樓 A 室
電話：(852) 25086231‧傳真：(852) 25789337
E-mail：hkcite@biznetvigator.com

馬新發行所——城邦（馬新）出版集團【Cite (M) Sdn Bhd】
41, Jalan Radin Anum, Bandar Baru Sri Petaling,
57000 Kuala Lumpur, Malaysia.
電話：(603) 90563833‧傳真：(603) 90576622
Email: services@cite.my

封面設計——林曉涵
內頁排版——陳健美
印刷——中原造像股份有限公司
經銷——聯合發行股份有限公司
電話：(02)2917-8022‧傳真：(02)2911-0053
地址：新北市 231 新店區寶橋路 235 巷 6 弄 6 號 2 樓

初版——2019 年 4 月初版
2024 年 3 月 14 日初版 5.7 刷
定價——250 元
ISBN——978-986-477-623-8

國家圖書館出版品預行編目（CIP）資料

以數學之名毀了這本書吧！：畢達哥拉斯篇 / 麥可‧巴菲爾
德 (Mike Barfield) 著；蕭秀姍譯. -- 初版. -- 臺北市：商周出
版：家庭傳媒城邦分公司發行, 2019.03
面；　公分. --（商周教育館；24）
譯自：Destroy this book in the name of math : Pythagoras edition
ISBN 978-986-477-623-8(平裝)
1. 數學遊戲 2. 通俗作品

997.6　　　　　　　　　　　　　　　108001032

線上版回函卡

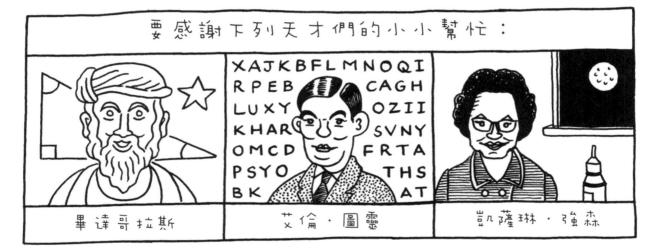

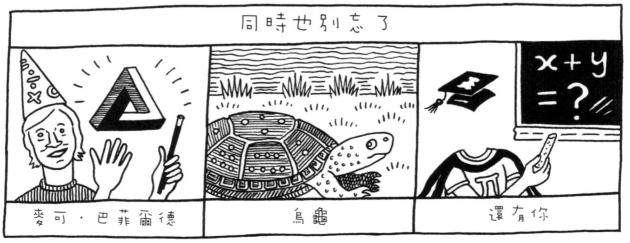

目 錄

關於作者

麥可·巴菲爾德身兼作家、漫畫家、詩人及演員身分。
他曾任職於電視台和廣播電台，
並在學校、圖書館、博物館和書店中工作過，
也擁有一流的科學學位。

3

前　言

這本書能讓你玩上好幾小時。你會在書中發現許多手作遊戲，

有些遊戲中的紙模型可以剪下、黏起、摺成形，還可在上頭著色及畫畫。

你的任務就是把書毀了，完成裡頭所有神奇的數學模型，

試著解開許多複雜的謎題，並在過程中充分享受樂趣。

這裡有許多以令人驚奇的數學知識為基礎的小知識，就像點心一樣可口。

不需要任何昂貴或少見的美勞用品就能完成這些遊戲。

只要使用黏膠和膠帶就可以做出大多數的紙模型。

你還可用各種筆為紙模型畫上具有個人特色的圖樣，並且為它們上色。

快去拿這些能夠以數學之名毀了這本書的簡單武器吧⋯⋯

黏東西的黏膠　　　　剪東西的剪刀及美工刀　　　　畫圖著色用的筆

黏貼用的膠帶　　　　用來數數的手指　　　　大快朵頤的香蕉

 ☆ 現在，就請開始毀了這本書吧！

4

猜數字

神奇的
數學讀心術！

利用這些卡片來玩數學讀心術吧！

1	3	5	7
9	11	13	15
17	19	21	23
25	27	29	31
33	35	37	39
41	43	45	47
49	51	53	55
57	59	☆	☆

2	3	6	7
10	11	14	15
18	19	22	23
26	27	30	31
34	35	38	39
42	43	46	47
50	51	54	55
58	59	☆	☆

4	5	6	7
12	13	14	15
20	21	22	23
28	29	30	31
36	37	38	39
44	45	46	47
52	53	54	55
60	☆	☆	☆

8	9	10	11
12	13	14	15
24	25	26	27
28	29	30	31
40	41	42	43
44	45	46	47
56	57	58	59
60	☆	☆	☆

16	17	18	19
20	21	22	23
24	25	26	27
28	29	30	31
48	49	50	51
52	53	54	55
56	57	58	59
60	☆	☆	☆

32	33	34	35
36	37	38	39
40	41	42	43
44	45	46	47
48	49	50	51
52	53	54	55
56	57	58	59
60	☆	☆	☆

☆ 玩法　　　　　用剪刀小心剪下6張數字卡。
告訴朋友，你能用這些「神奇卡片」讀出他們心中
所想的數字。請他們在1～60當中選個數字。接著
給他們這6張卡片，請他們將有他們心中所想數
字的卡片還給你。神奇的事情就要發生！

5

集中精神，假裝你在讀朋友的心。這時，也偷瞄一下他們遞回的卡片，把每張卡片左上角的數字偷偷相加，總和就是朋友心中所想的數字了。哇！

數學解析：

這些卡片上的數字使用二進位系統。二進位系統不以「個、十、百、千」進位，而是以「1、2、4、8、16、32」進位。「1～60」中的每個數字，是依據二進位系統顯示在卡片上。以 15 來說，15 = 1 + 2 + 4 + 8，所以 15 就只會出現在這4張卡片上。神奇的數學魔術！

數學之島

☆ 早在1852年，英國數學家法蘭西斯‧古斯瑞（1831年～1889年）就提出一項理論，對於任何多區塊圖案，只需運用4種顏色來著色，就不會有相鄰區域出現相同顏色的情況發生。他的主張正確，但直到1976年，才由電腦證明了這個所謂的「四色定理」。你能遵守同樣規則，只以4種顏色為「數學之島」著色嗎？

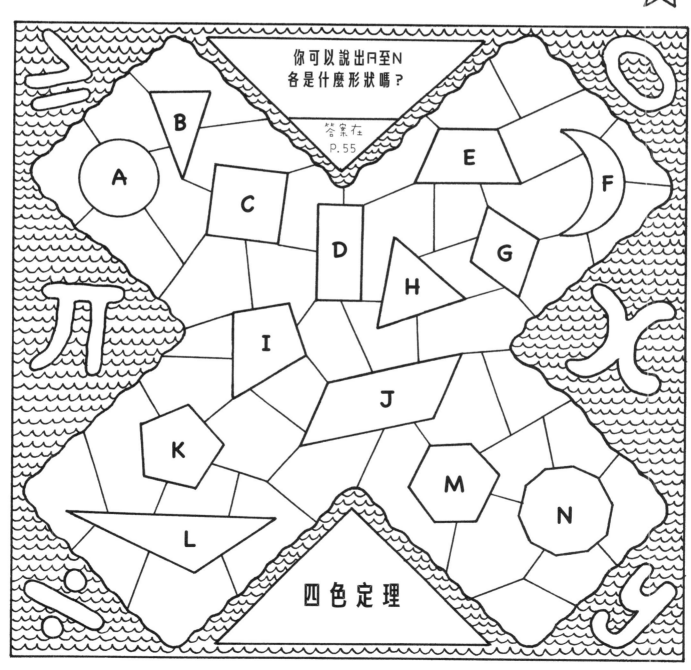

你可以說出A至N
各是什麼形狀嗎？

答案在
P.55

四色定理

數學魔術師人偶DIY（一）
畢達哥拉斯

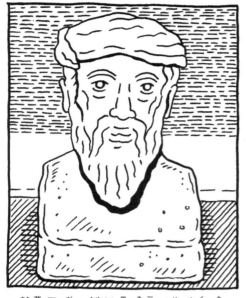

梵蒂岡博物館的畢達哥拉斯半身像

畢達哥拉斯是史上最有名的數學老師，他建立了一所秘密學校，擁有忠誠的追隨者。畢達哥拉斯約於西元前570年出生在希臘薩摩斯島。著名的畢氏定理就是以他的名字來命名。此定理的內容與直角三角形的斜邊有關，也就是直角三角形中與直角相對的最長邊。

畢氏定理指出，直角三角形斜邊的平方，等於其他兩邊平方的總和。

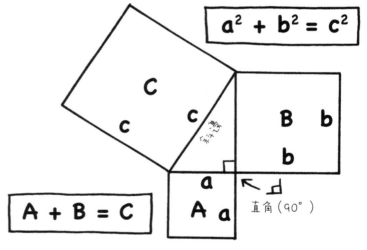

$$a^2 + b^2 = c^2$$

$$A + B = C$$

直角（90°）

☆ 雖然畢氏定理以畢達哥拉斯之名來命名，
但其實這個原理早在1,000年前就已經為人所知了。

☆ 畢達哥拉斯腿上有個很大的金色胎記。有人聲稱身上有這種標記，代表他注定成為傳奇人物！

你知道嗎？
畢達哥拉斯不准學生吃會放屁的食物。

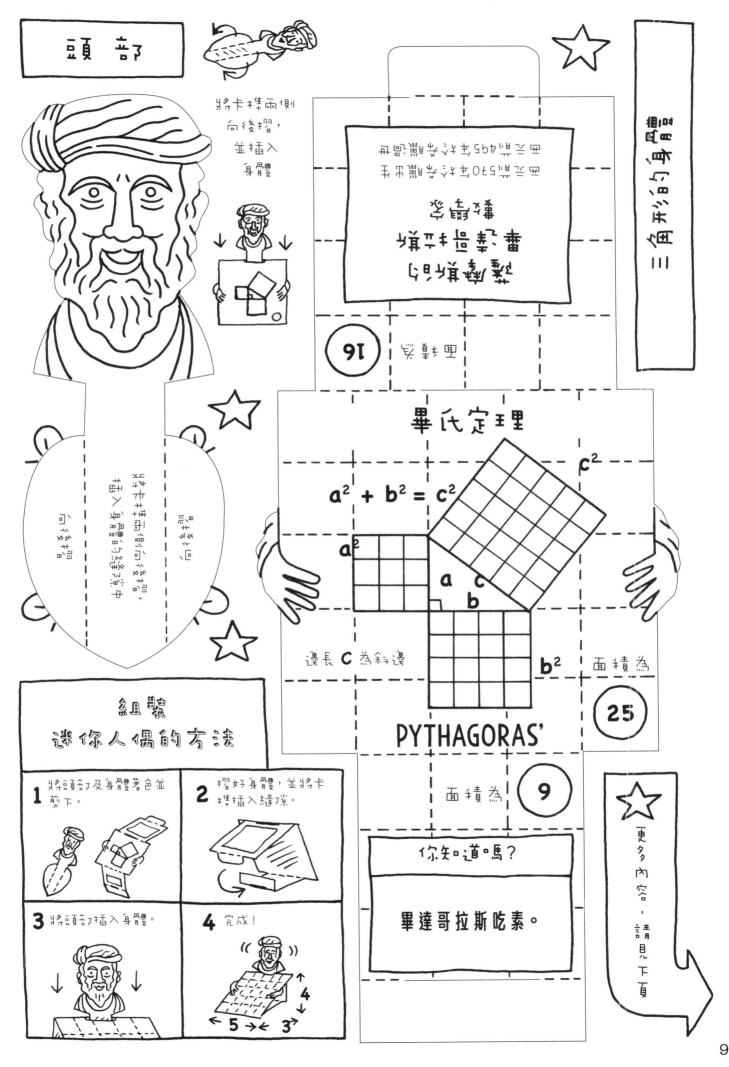

頭部

將卡榫兩側向後摺，並插入身體

嚴謹數學
畢達哥拉斯撒摩斯
圖立為西元570年左右於撒摩斯島出生
圖立為西元495年左右於克羅頓過世

16 畢達哥拉斯

三角形的身體

將卡榫兩側向後摺，插入身體的縫隙中

畢氏定理

$$a^2 + b^2 = c^2$$

c^2

a^2

b^2

a　b　c

邊長 c 為斜邊

面積為　25

PYTHAGORAS'

面積為　9

你知道嗎?

畢達哥拉斯吃素。

組裝 迷你人偶的方法

1 將頭部及身體著色並剪下。

2 摺好身體，並將卡榫插入縫隙。

3 將頭部插入身體。

4 完成!

更多內容，請見下頁

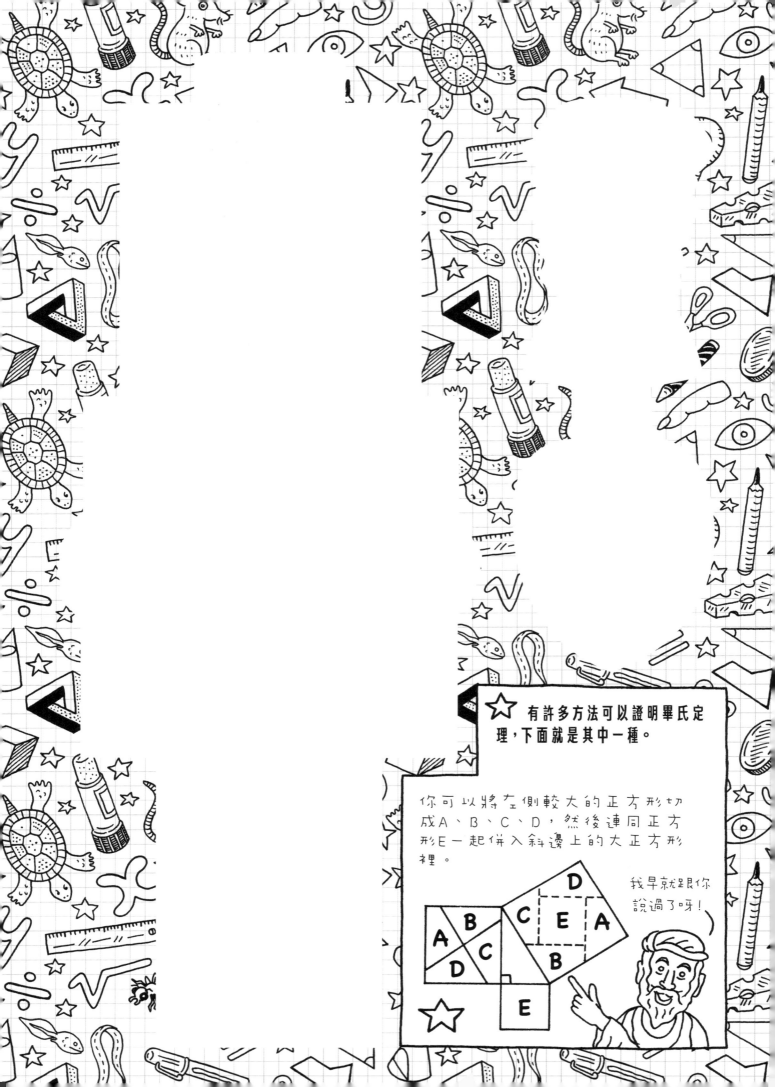

☆ 有許多方法可以證明畢氏定理，下面就是其中一種。

你可以將左側較大的正方形切成A、B、C、D，然後連同正方形E一起併入斜邊上的大正方形裡。

我早就跟你說過了呀！

木乃伊的詛咒

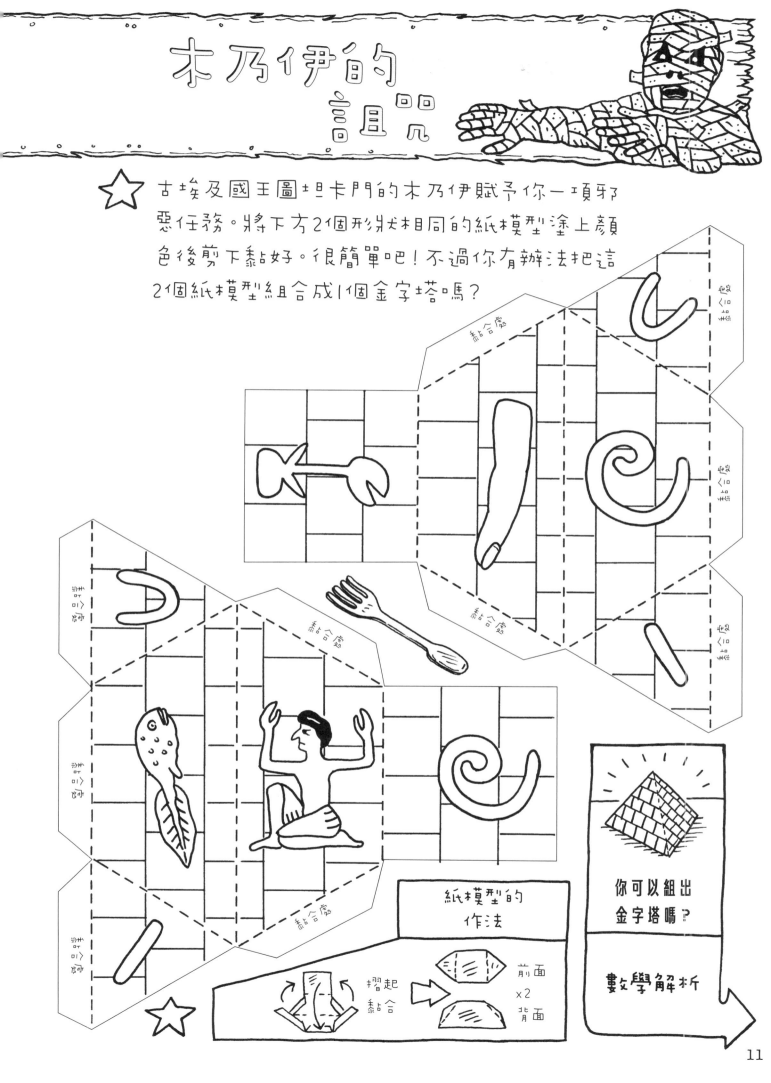

☆ 古埃及國王圖坦卡門的木乃伊賦予你一項邪惡任務。將下方2個形狀相同的紙模型塗上顏色後剪下黏好。很簡單吧！不過你有辦法把這2個紙模型組合成1個金字塔嗎？

黏合處
黏合處
黏合處
黏合處
黏合處
黏合處
黏合處

紙模型的
作法

摺起
黏合

前面
×2
背面

你可以組出
金字塔嗎？

數學解析

你做出的三角形金字塔是一個正四面體，是數學家稱為「柏拉圖多面體」的5個多面體之首。每個柏拉圖多面體的每面都一樣，每面上的邊長皆等長、角度也相同。本身為正四面體的金字塔，每面都是正三角形。正三角形的三邊等長，三個角的角度也都相同。

60°
60° 60°
正三角形

柏拉圖多面體是以希臘哲學家柏拉圖（西元前428年～西元前348年）的名字來命名。

柏拉圖

古埃及人以圖形（象形文字）代表數字。

1	10	100	1,000	10,000	100,000	1,000,000

根據上面的圖形與數字對照表，你可以算出2個紙模型上的圖形所代表的數字總和是多少嗎？

答案請見第55頁

形狀轉換

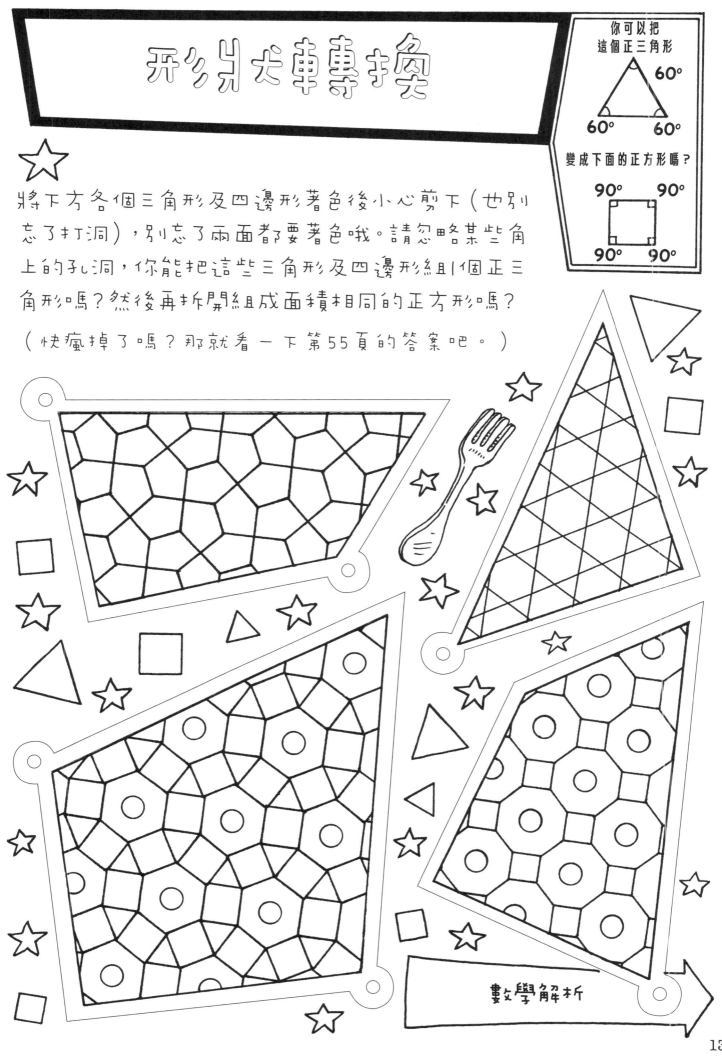

你可以把
這個正三角形

60°

60° 60°

變成下面的正方形嗎?

90° 90°

90° 90°

將下方各個三角形及四邊形著色後小心剪下(也別忘了打洞),別忘了兩面都要著色哦。請忽略某些角上的孔洞,你能把這些三角形及四邊形組1個正三角形嗎?然後再拆開組成面積相同的正方形嗎?

(快瘋掉了嗎?那就看一下第55頁的答案吧。)

數學解析

13

這是著名的「巧板」，也就是某個形狀可以被切割重組成面積相同的其他形狀。英國巧板大師亨利．杜德尼於1903年發明了這個被稱為「哈貝達謝爾巧板」的版本（哈貝達謝爾是碎布料商人）。

亨利．杜德尼
（1857年～1930年）

他寫了不少卓越的數學解謎書籍。去找找看吧！

你知道嗎？
數學家認為每個正多邊形（正三角形、正方形、正五邊形、正六邊形等等），都可以被切割重組成面積相同的其他正多邊形。

為什麼要有這些洞？

請見第55頁。

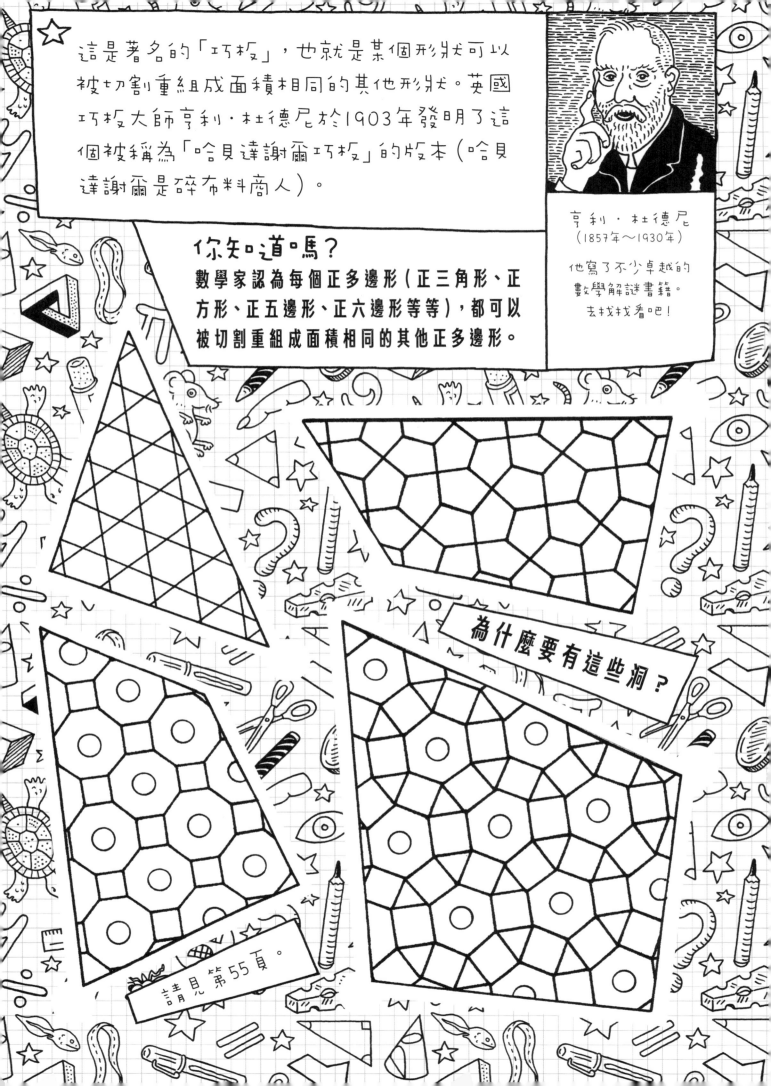

數學捕鼠籠

用這個方塊捕鼠籠抓住老鼠吧!

摺起

黏好

完成!

C

D

B

(捕鼠籠內部)

E

A

擺上老鼠

F

往上摺

往下摺

神奇數學捕鼠籠的作法

將所有紙模型著色剪下,也別忘了老鼠哦!也請記得依圖示打洞。

依圖示摺好捕鼠籠。拿一條約**70**公分長的細線按順序穿過小洞**A**到**F**。綁好繩子兩端後放上老鼠。

完成!

將所有虛線摺出摺痕。

按順序穿線。

放上老鼠。

A
F

拉緊繩子。

抓到老鼠了!

將底部向後摺並黏合,方便手拿著。

黏起來

數學解析

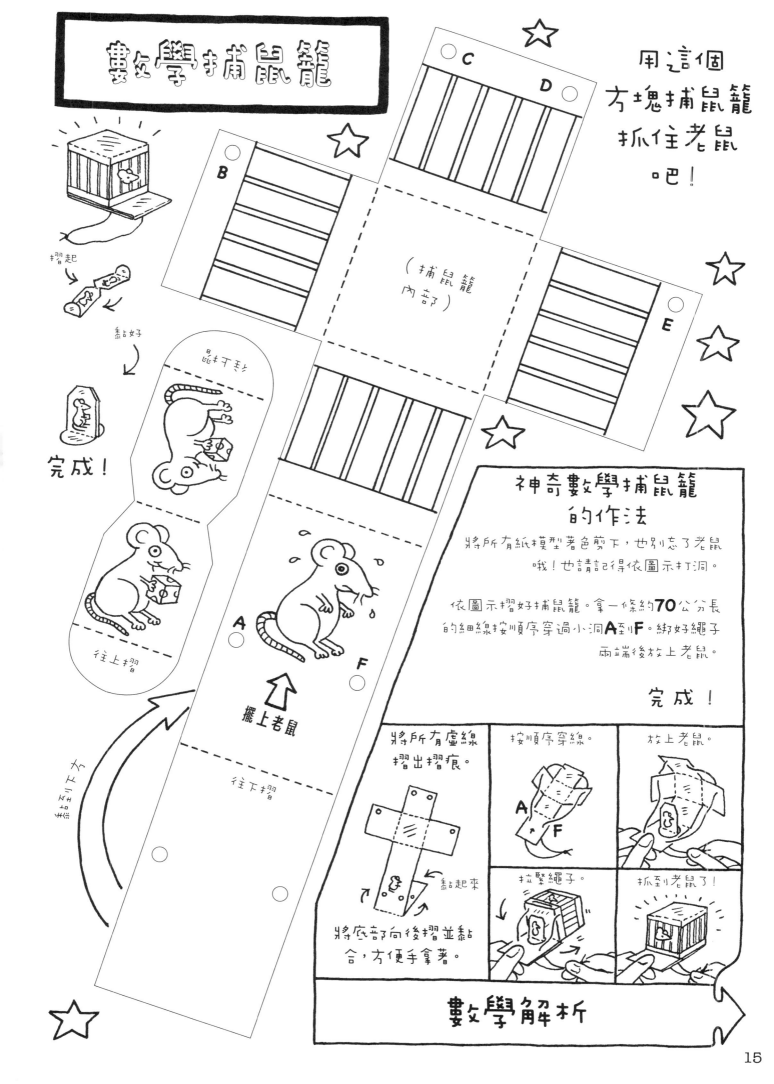

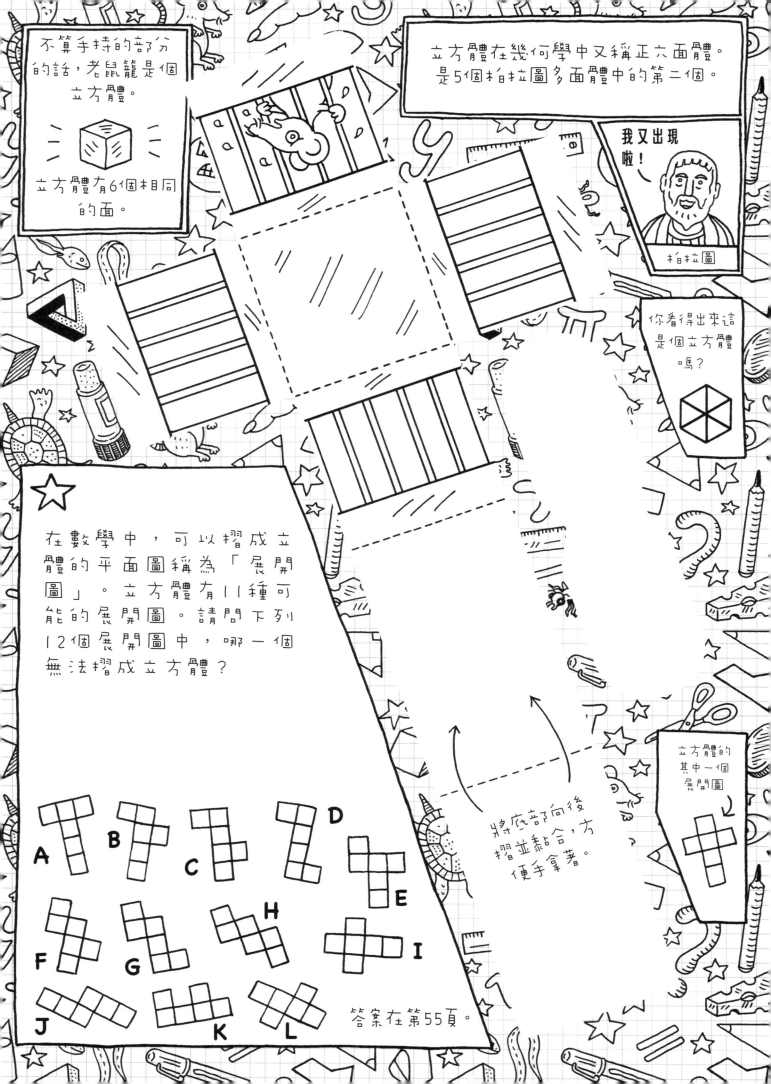

不算手持的部分的話，老鼠籠是個立方體。

立方體有6個相同的面。

立方體在幾何學中又稱正六面體。是5個柏拉圖多面體中的第二個。

我又出現啦！

柏拉圖

你看得出來這是個立方體嗎？

在數學中，可以摺成立體的平面圖稱為「展開圖」。立方體有11種可能的展開圖。請問下列12個展開圖中，哪一個無法摺成立方體？

將底部向後摺並黏合，方便手拿著。

立方體的其中一個展開圖

A B C D E F G H I J K L

答案在第55頁。

有趣的摺痕

☆ 只要反覆摺疊這一頁，就會出現神奇的數學曲線喔。

數學用來折

主題及年齡品

1. 沿邊線找個角度摺起這一頁，不過北頁下緣的點必須碰到這一頁上的折點。

2. 展開頁面後，依照圖示反覆在 F 點上以及其他角度把這一頁摺起這一頁。

3. 神奇的事情發生了！頁面上出現了一條曲線喔。

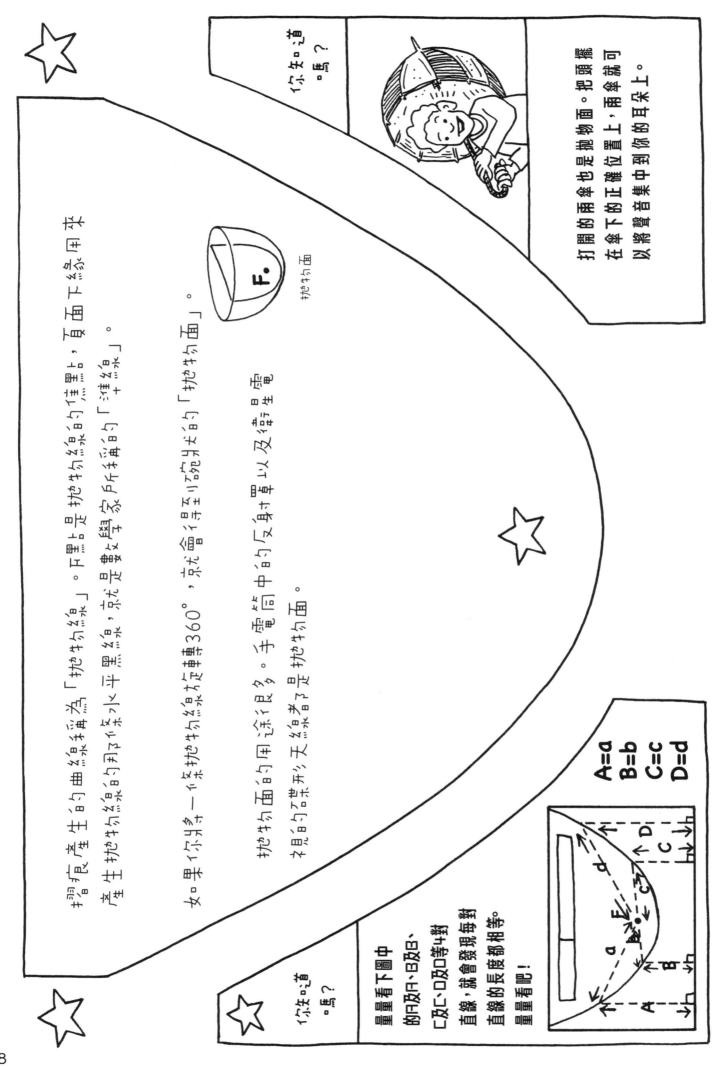

你知道嗎？

打開的雨傘也是拋物面。把頭擺在傘下的正確位置上，雨傘就可以將聲音集中到你的耳朵上。

拋物面

F。

把很撥動產生的曲線稱為「拋物線」。

產生拋物線的拋物線上半邊，就是數學家所討論的「拋物線」。

如果你對著一條拋物線的拋物線大旋轉360°，就會得到一個開口朝上的「拋物面」。

拋物面的用途很多。手電筒中的反射鏡、車燈以及衛星電視的碟形天線都是拋物面。

A=a
B=b
C=c
D=d

你知道嗎？

量量看下圖中的AA及a、BB及b、CC及c以及DD及d等4對直線，就會發現每對直線的長度都相等。量量看吧！

18

烏龜總和

做個從任何方向相加數字所得總和都一樣的神奇烏龜模型。

 據中國古老傳說所說,曾有隻烏龜從河裡爬出時被皇帝看見了。皇帝注意到龜殼上有個3×3的圖樣,每個圖樣上分別有1~9等不同數量的點。皇帝將每行每列或對角線上的點相加時,驚訝地發現到所得的總和都一樣。

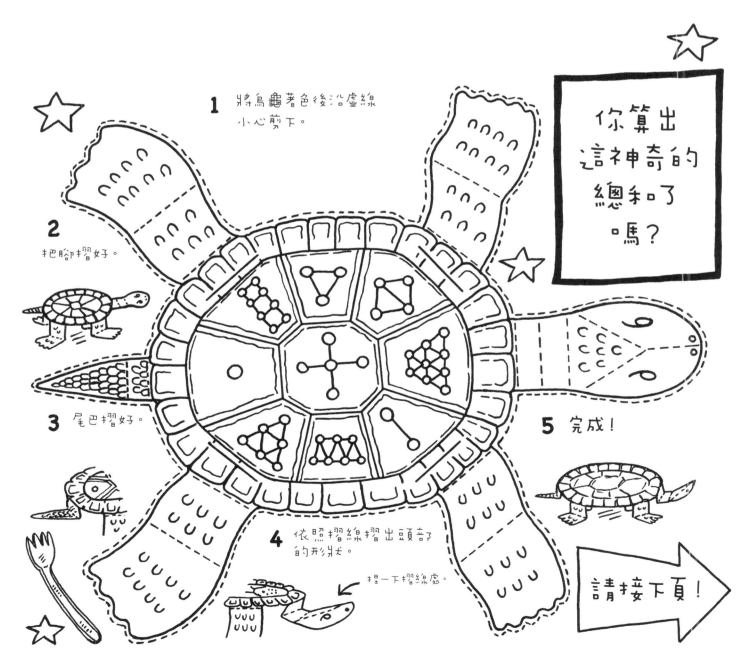

1 將烏龜著色後沿虛線小心剪下。

2 把腳摺好。

3 尾巴摺好。

4 依照摺線摺出頭部的形狀。
捏一下摺線處。

5 完成!

你算出這神奇的總和了嗎?

請接下頁!

數學解析

龜殼上的圖樣是一種「魔方陣」，這是種數字矩陣，方陣中每行每列及對角線上的數字總和都一樣。真神奇！

你能完成這幾個魔方陣嗎？

把上面幾個魔方陣剪下後，將方陣的4個角插進龜殼上的4個縫隙中。

需要提示的話，可以看看第55頁的答案。

「九宮圖」的每行每列及對角線的總和都是15。

中國人把這種方陣稱為「九宮圖」，認為它具有特殊的神秘力量。

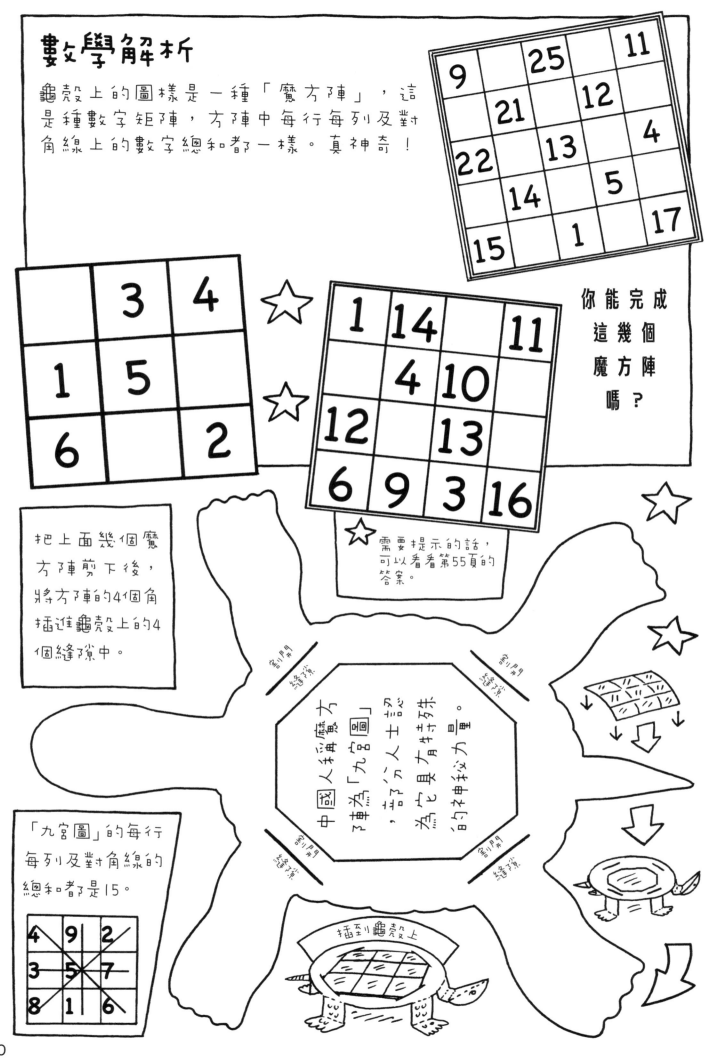

9		25		11
	21		12	
22		13		4
	14		5	
15		1		17

	3	4
1	5	
6		2

1	14		11
	4	10	
12		13	
6	9	3	16

4	9	2
3	5	7
8	1	6

插到龜殼上

劃開縫隙
劃開縫隙
劃開縫隙
劃開縫隙

1 將下方紙模型小心著色剪下並黏好，做出神奇的簡易測高儀。

將4條虛線摺好，再將兩側三角形的背面對準黏合，做出一個可以觀看的方筒。

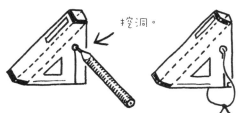

2 在三角形上的黑點處小心挖洞後，穿入一條細線。

挖洞。

穿入細線並綁起線的兩端。

在線的下端加團黏土，或其他有重量的小東西。

完成!

3 按左圖所示，量一下你眼睛到地面的高度，以及踏一步的長度。

眼睛的高度	步長

記下這2個數值。

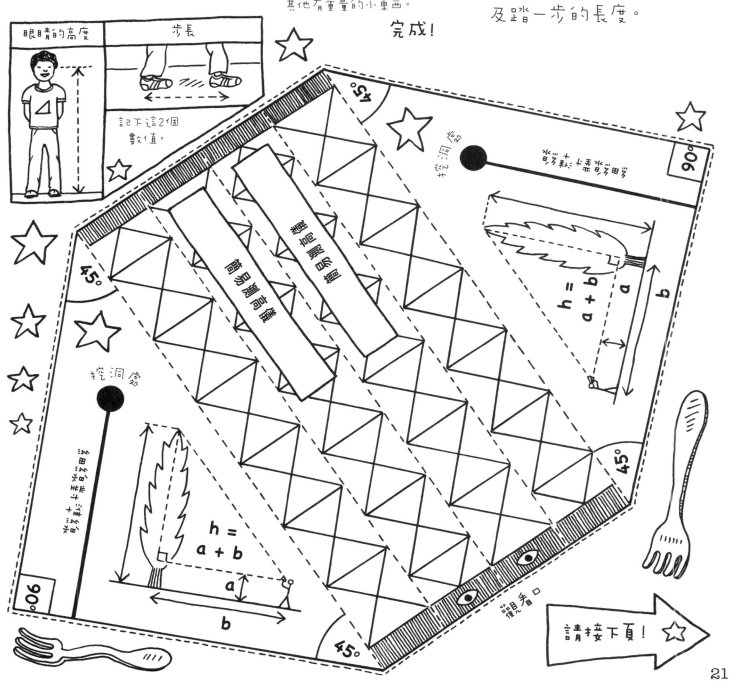

請接下頁!

簡易測高儀玩法

量測一個高聳物體的高度時，先站到你能以測高儀看到物體頂端且細線也必須貼合測高儀對準線的地方。

接著計算你與高聳物體之間距離幾步。

物體的高度（h）可由此算式算出：
h = a + b
a = 眼睛距地面的高度（以公尺為單位）
b = 你到物體所在位置的步數x步長（以公尺為單位）

數學解析

此測高儀是個45°/45°/90°的三角形，所以有2個邊長會相等。

1 = 1

當你以正確的方式使用測高儀觀看物體，你就是在自己眼睛的上方創造出一個巨大的45°/45°/90°隱形三角形。

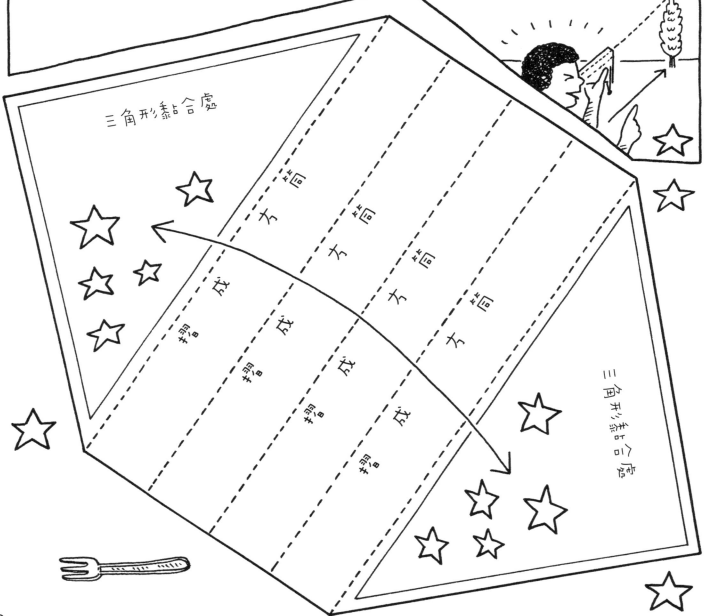

三角形黏合處

方塊

方塊

方塊

方塊

方塊

方塊

摺疊成

摺疊成

摺疊成

摺疊成

摺疊成

三角形結合處

對戰入侵者

地球保衛戰

救命啊！64個邪惡的表情符號要攻擊地球。只有你能夠拯救地球。方法是將8枚硬幣放在表情符號上，且每行每列及對角線上都只能出現1枚硬幣。你能在5分鐘內拯救地球嗎？

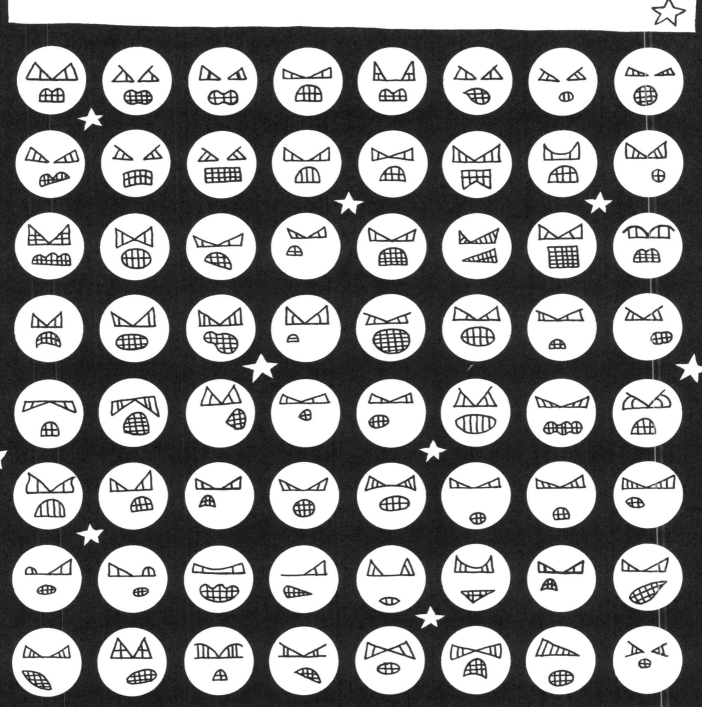

認輸了嗎？那就看看第55頁的答案吧。
成功的話，就把那些表情符號塗上顏色吧。

數學魔術師人偶DIY（二）
維傑・潘洛斯

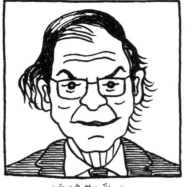

潘洛斯爵士

生於1931年的英國天才數學家維傑・潘洛斯爵士，是現代數學領域最偉大的人士之一。他以數學來探索太空中的黑洞、大霹靂，甚至人類的意識。

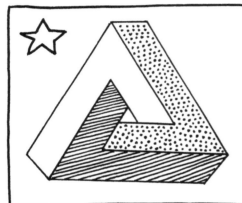

潘洛斯爵士除了驚人的數學研究之外，還有個以他為名的著名視覺錯覺「潘洛斯三角形」。他稱這個三角形為「最純粹形式的不可能」——不過本書可讓你做出一個。

潘洛斯爵士還創造出另外2種以他為名的形狀。這2種形狀可以排列組合出永遠不會重複的平面圖案。

你可以運用下頁的形狀鏤空尺，創造出自己的潘洛斯圖案。

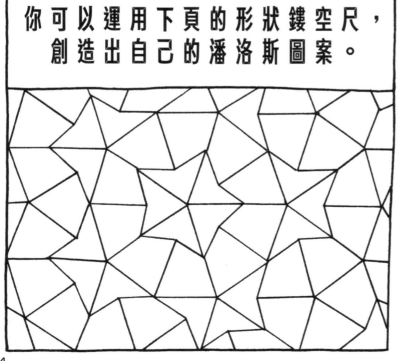

潘洛斯「鳶形」　潘洛斯「鏢形」

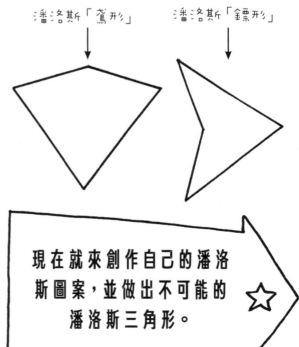

現在就來創作自己的潘洛斯圖案，並做出不可能的潘洛斯三角形。

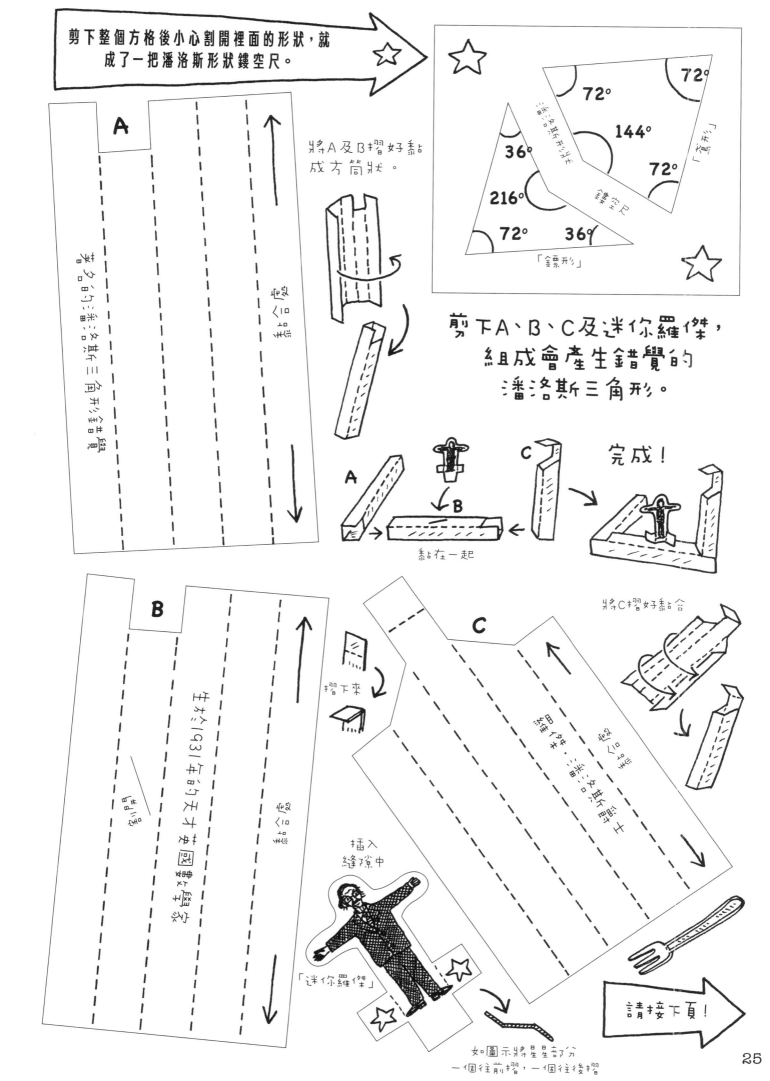

剪下整個方格後小心割開裡面的形狀，就成了一把潘洛斯形狀鏤空尺。

72° 72° 144° 36° 216° 72° 36°
「鳶形」 「鏢形」 鏤空尺 潘洛斯形狀

將A及B摺好黏成方筒狀。

剪下A、B、C及迷你羅傑，組成會產生錯覺的潘洛斯三角形。

A → B ← C 完成！

黏在一起

將C摺好黏合

摺下來

插入縫隙中

「迷你羅傑」

如圖示將星星部分一個往前摺，一個往後摺

請接下頁！

標籤範本

「鳶形」

「鏢形」

☆ 你可以用這些形狀畫滿整頁嗎?

沿著鏤空尺的形狀邊緣,畫出這些形狀。

潘洛斯形狀鏤空尺的玩法

利用尺的鏤空部分,在紙上畫出潘洛斯形狀。

閉起一隻眼睛,從某個角度觀看你的潘洛斯三角形……哇!

羅傑·潘洛斯

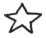

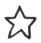

☆ 八面體是5個柏拉圖多面體中的第三個。

☆ 八面體有8個面,每個面都是正三角形。

60° 60° 60° 正三角形

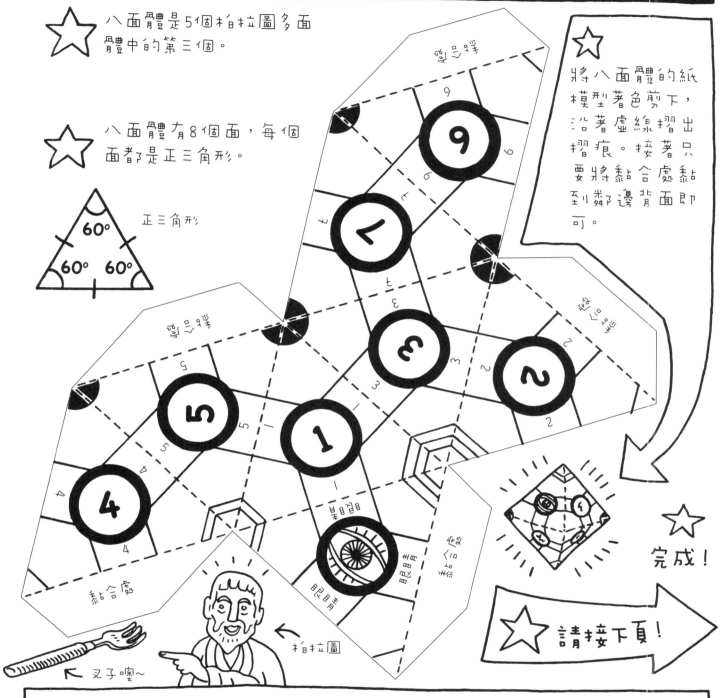

☆ 將八面體的紙模型著色剪下,沿著虛線摺出摺痕。接著只要將黏合處黏到鄰邊背面即可。

完成!

☆ 請接下頁!

← 叉子嚕~

你知道嗎? 多面體上分為3個部分。

面
邊
頂點

適用所有柏拉圖多面體的公式:

$$F + V - E = 2$$

F = 面(face)的個數
V = 頂點(vertice)的個數
E = 邊(edge)的數量

無所不知的八面體玩法

1 請朋友在心中默想一個1~7之間的數字。

2 拿起八面體，讓只有一條線圍起的頂點正對你，讓你的朋友看到八面體的另一面。

3 請朋友看看另一面上是否有他心中所想的數字。若他說「有」，你就在心中算「1」分。若是「沒有」，就算「0」分。

你看見的	朋友看見的
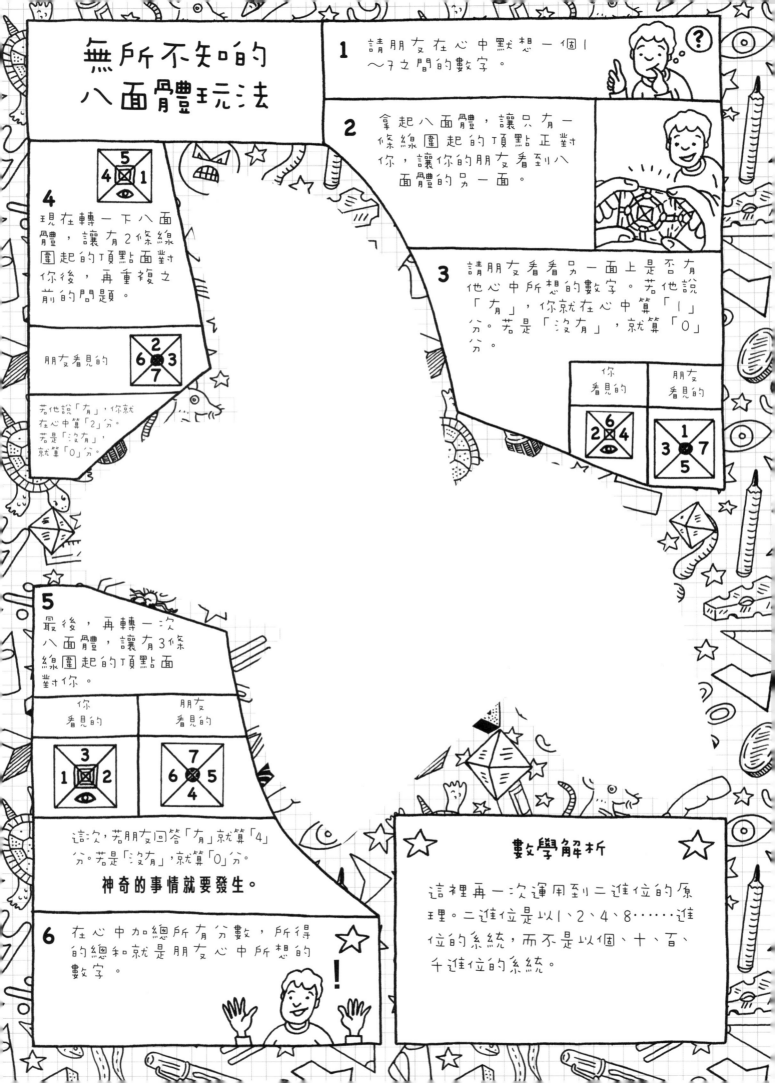	

4 現在轉一下八面體，讓有2條線圍起的頂點面對你後，再重複之前的問題。

朋友看見的

若他說「有」，你就在心中算「2」分。若是「沒有」，就算「0」分。

5 最後，再轉一次八面體，讓有3條線圍起的頂點面對你。

你看見的	朋友看見的

這次，若朋友回答「有」就算「4」分。若是「沒有」，就算「0」分。

神奇的事情就要發生。

6 在心中加總所有分數，所得的總和就是朋友心中所想的數字。

數學解析

這裡再一次運用到二進位的原理。二進位是以1、2、4、8……進位的系統，而不是以個、十、百、千進位的系統。

排排樂

將所有卡片著色後剪下，並按每張卡片的樣示打洞並剪出凹槽。每張卡片上的人物都是電腦歷史上的先驅。對齊疊好卡片後洗牌，接著拿來一枝鉛筆，按照下頁說明操作，就可像變魔術般把卡片按日期排好。

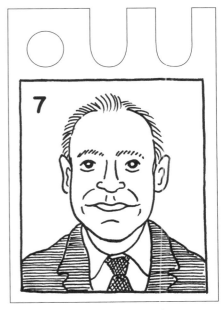

請接下頁！ ☆

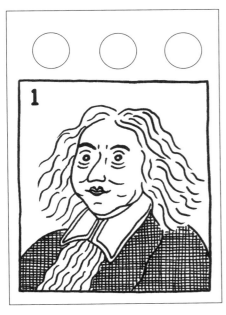

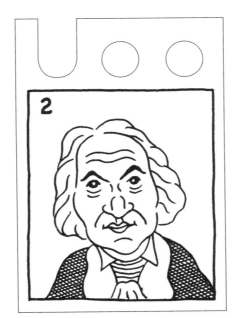

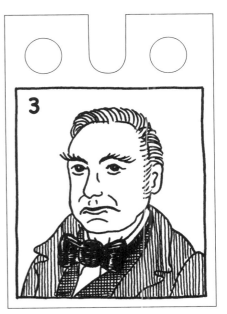

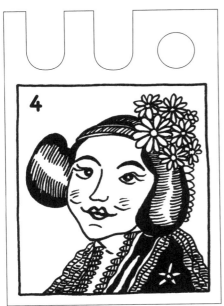

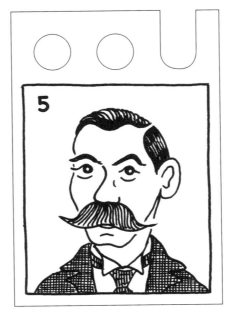

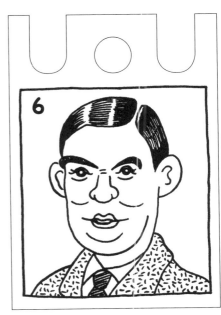

神奇卡片的排列法

1 將人物肖像那一面對著自己後，拿枝鉛筆插進最左邊的洞。

2 用鉛筆掛起卡片搖一搖，有些卡片會掉落。把掉落的卡片放到其他卡片後面。

3 依序插入中間及最右邊的洞，重複步驟2的指示。

4 卡片最後就會按順序排好。

1 2 3 4 5 6 7

數學解析

這裡再次運用了二進位法。孔洞及凹槽即是以二進位的方式，依序代表十進位中的數字0～6。

提姆·伯納斯—李

（1955年出生）

英國發明家，發明了網際網路及最初版本的瀏覽器。

查爾斯·巴貝奇

（1791年～1871年）

英國天才發明家，提出數位程式電腦的想法。

約瑟夫·瑪利·雅卡爾

（1752年～1834年）

法國紡織業者，最先以打洞卡控制紡織機的人。

布萊茲·帕斯卡

（1623年～1662年）

法國數學天才，發明了第一台機械式計算機。

艾倫·圖靈

（1912年～1954年）

英國科學家，被許多人譽為「電腦科學之父」。

赫爾曼·何樂禮

（1860年～1929年）

美國發明家，發明了第一台可以記錄資料的打孔卡片製表機。

愛達·勒芙蕾絲

（1815年～1852年）

巴貝奇之友，寫出第一支電腦程式。

神奇十二面體

做個神奇的十二面體，並試著找出消失的魔法數字。

將下方展開圖著色後剪開所有實線，並沿虛線摺出摺痕。將黏合處黏到旁邊背面，做成一個球體。每個頂點的相鄰面上會有一樣的數字。

像這樣！

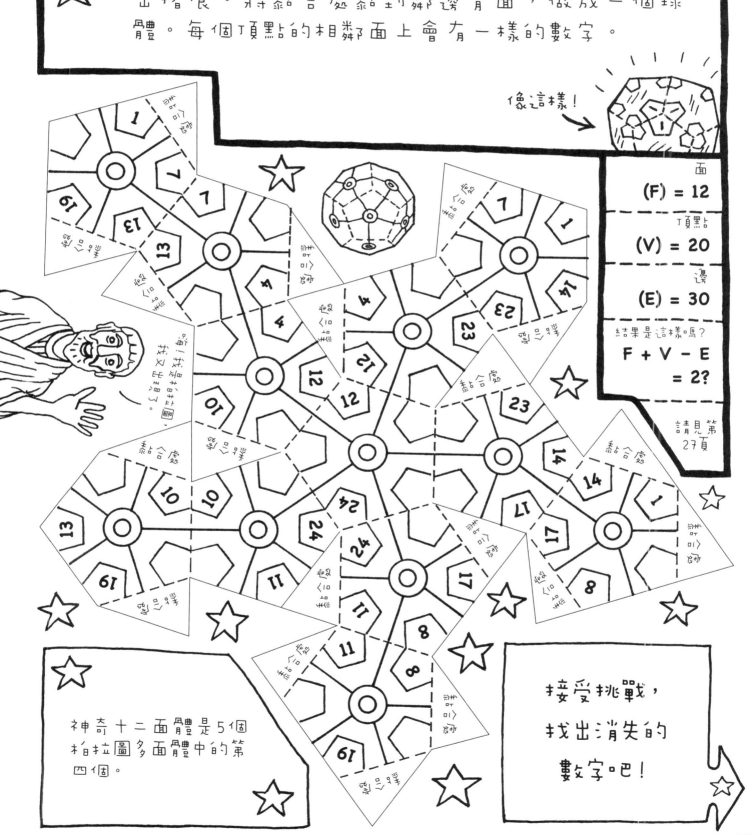

面 (F)	= 12
頂點 (V)	= 20
邊 (E)	= 30

結果是這樣嗎？
F + V − E = 2?

請見第27頁

神奇十二面體是5個柏拉圖多面體中的第四個。

接受挑戰，找出消失的數字吧！

31頁所做出的十二面體是個神奇多面體。每個面就像魔方陣（請見第20頁）中的行列。在每面的5個角上填上正確數字，加起來就會得到相同總和。你可以算出神奇總和，並填上所有消失的數字嗎？

A + B + C + D + E = ?

☆ 本頁下方有神奇總和及消失數字的提示。

需要提示嗎？
請參考第55頁。

消失的總和為2、5、6、18、20、21及25。

每面的總和為此多面體，提示如下：

火花王環

做個神奇的火花

變形體

1

將這頁的紙模型塗上顏色。沿箭頭指示將每排三角形各塗上一種顏色。

2

沿著實線剪下紙模型，並依照右下圖示摺好黏合紙模型。

涂上藍色

涂上紅色

黏合處

黏合處

黏合處

黏合處

黏合處

黏合處

黏合處

黏合處

黏合至對側的三角形黏合處

黏合至對側的三角形黏合處

1 將所有虛線前後交替摺出摺痕。

2 將紙模型摺成「管狀」並黏合。

3 將管狀紙模型彎成環形後黏合。

完成！

涂上綠色

涂上黃色

數學解析

33

旋轉六角形方塊的玩法

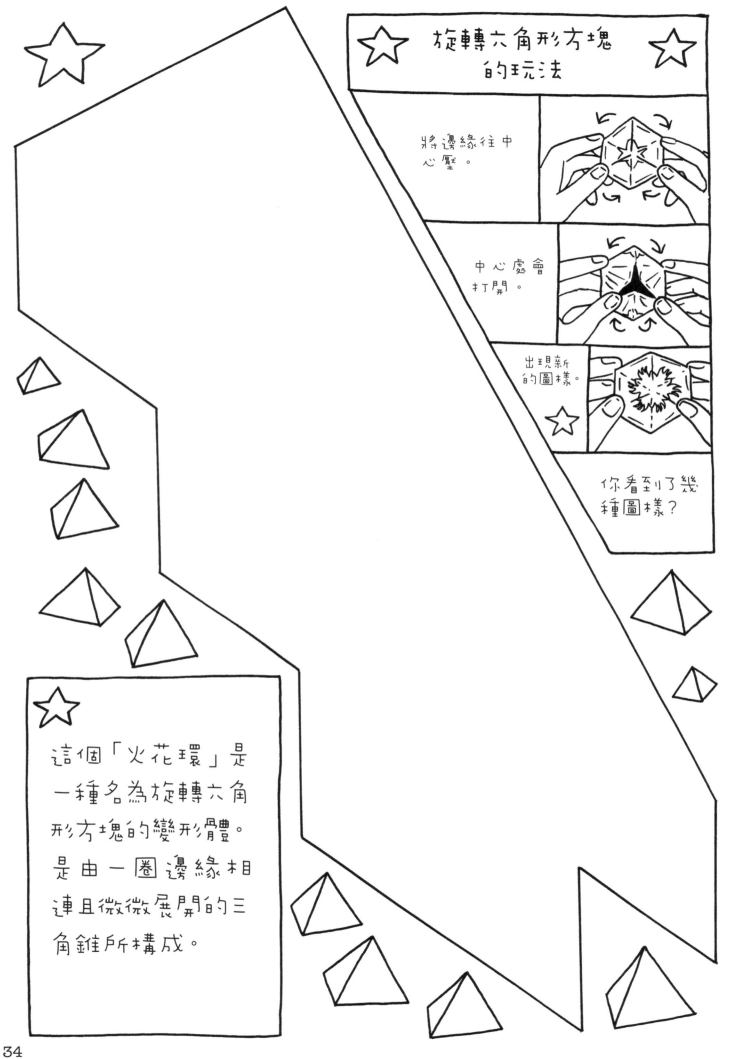

將邊緣往中心壓。

中心處會打開。

出現新的圖樣。

你看到了幾種圖樣?

⭐

這個「火花環」是一種名為旋轉六角形方塊的變形體。是由一圈邊緣相連且微微展開的三角錐所構成。

自我複製磚塊之謎

當數個多邊形可以組成跟本身形狀一樣的較大多邊形時，這種多邊形就稱為「自我複製磚塊」。

首先請剪下本頁所有埃及豔后及人面獅身像的紙片。你可以用4張小的埃及豔后組成跟大張埃及豔后一樣的形狀嗎？也能將4張小的人面獅身像組成跟大張人面獅身像一樣的形狀嗎？

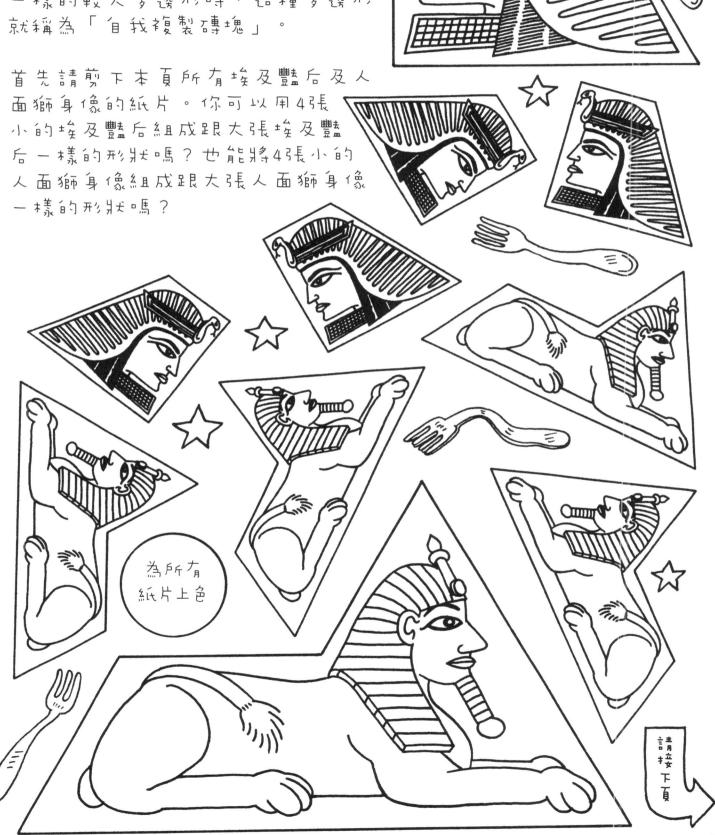

為所有紙片上色

請接下頁

「自我複製磚塊」是由美國數學家所羅門・哥隆（1932年～2016年）所命名。

有許多規則或不規則的多邊形都可以像這樣自我複製形狀。

要怎麼用4個右圖的形狀自我複製成一個更大的相同形狀呢？

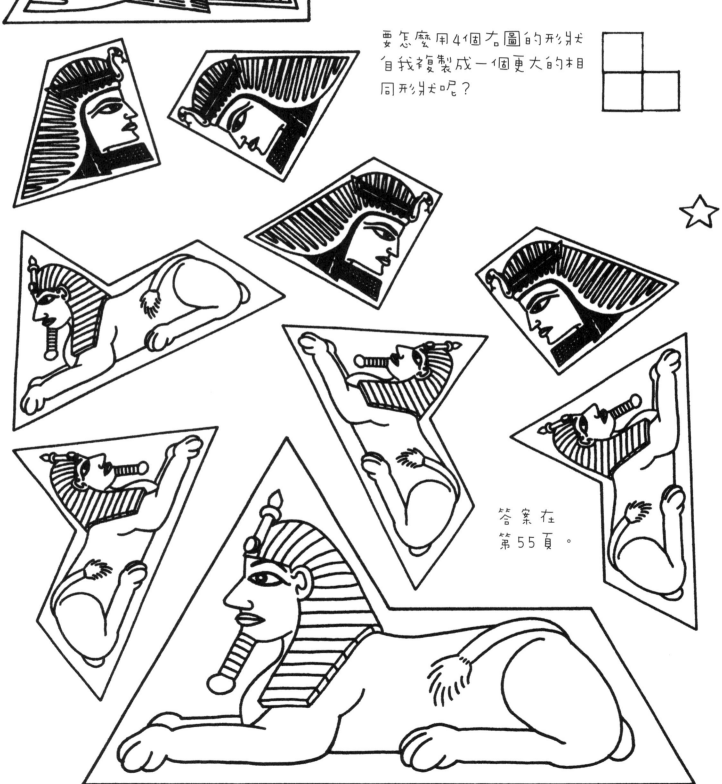

答案在第55頁。

帽子疊疊樂

將下方4頂數學帽及有「A2B」字樣的地墊，著色剪下並黏好。接著在A處，將帽子從下到上以大至小堆疊起來，最小的帽子在頂端。你要進行的挑戰是，以最少的移動次數，將帽子按照一樣的堆疊順序從A處移動到B處。規則是，每次只能將1頂帽子向左或向右移動1格或2格，而且大帽子不能疊在小帽子上。

你最少的移動次數是幾次？

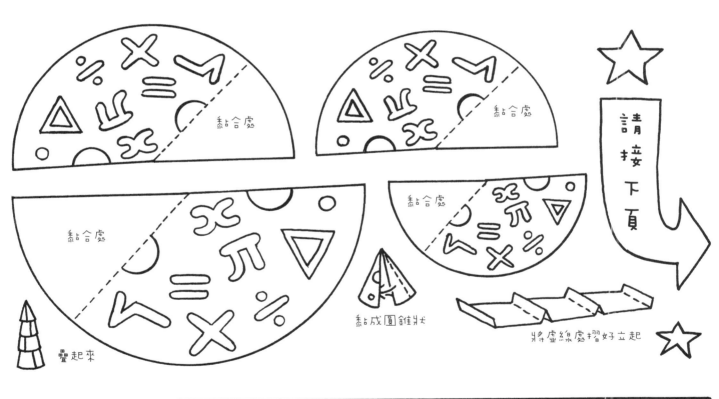

請接下頁

黏合處
黏合處
黏合處
黏合處
黏成圓錐狀
疊起來
將虛線處摺好立起

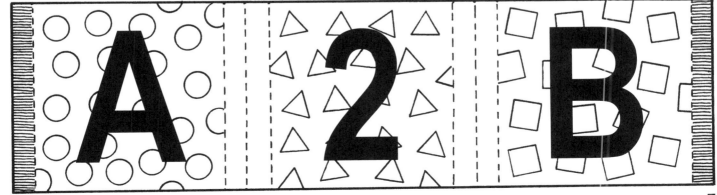

A 2 B

☆ 最少移動次數是幾次的答案請見第56頁。

數學解析

☆ 這個遊戲是著名數學謎題「河內之塔」的其中一種。不過，它與真正的塔樓或越南首都河內毫無關係。這款遊戲實際上是由法國數學家愛德華·盧卡斯於1883年所發明。

☆ 解決這個謎題的最少移動次數，可經由與帽子數量有關的簡單數學公式算出。10頂帽子的最少移動次數超過1,000次！

愛德華·盧卡斯

(1842年～1891年)

最少移動次數的公式為 $2^N - 1$。

試試看以5枚或5枚以上的硬幣來玩這個遊戲。

畢達哥拉斯的神力

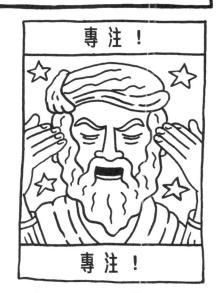
專注！

專注！

☆ 這個遊戲能讀出你的心。將7枚硬幣放在下方的神秘數字陣列中，每行每列都只能放1枚硬幣。接著將硬幣下的7個數字加起來，看著畢達哥拉斯的肖像集中注意力，再翻到第56頁看看答案。哇！

21	27	17	14	19	29	20
9	15	5	2	7	17	8
13	19	9	6	11	21	12
11	17	7	4	9	19	10
10	16	6	3	8	18	9
18	24	14	11	16	26	17
19	25	15	12	17	27	18

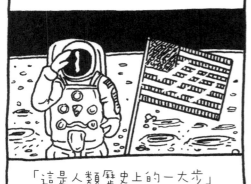

1969年7月20日

「這是人類歷史上的一大步」

凱薩琳‧強森是非裔美籍數學奇才。曾經計算過阿波羅十一號的太空航程，那是人類首次登陸月球的太空任務。

凱薩琳‧強森於1918年出生於美國西維吉尼亞州。她從小就熱愛數字，所有東西都拿來計算，就連洗碗時也會計算碗盤刀叉的數量。

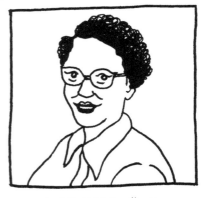

年輕時的凱薩琳

阿波羅指揮艙

在美國太空總署的任務中，凱薩琳是負責運算重要數字的數位非裔美籍女性之一。因為性別與膚色，她們的貢獻起初不被認可，但現在已經受到表揚，也成為好萊塢熱門電影的主題。

《關鍵少數》

你可以算出這本書中共有幾支叉子（包括這一支）嗎？

答案在第56頁。

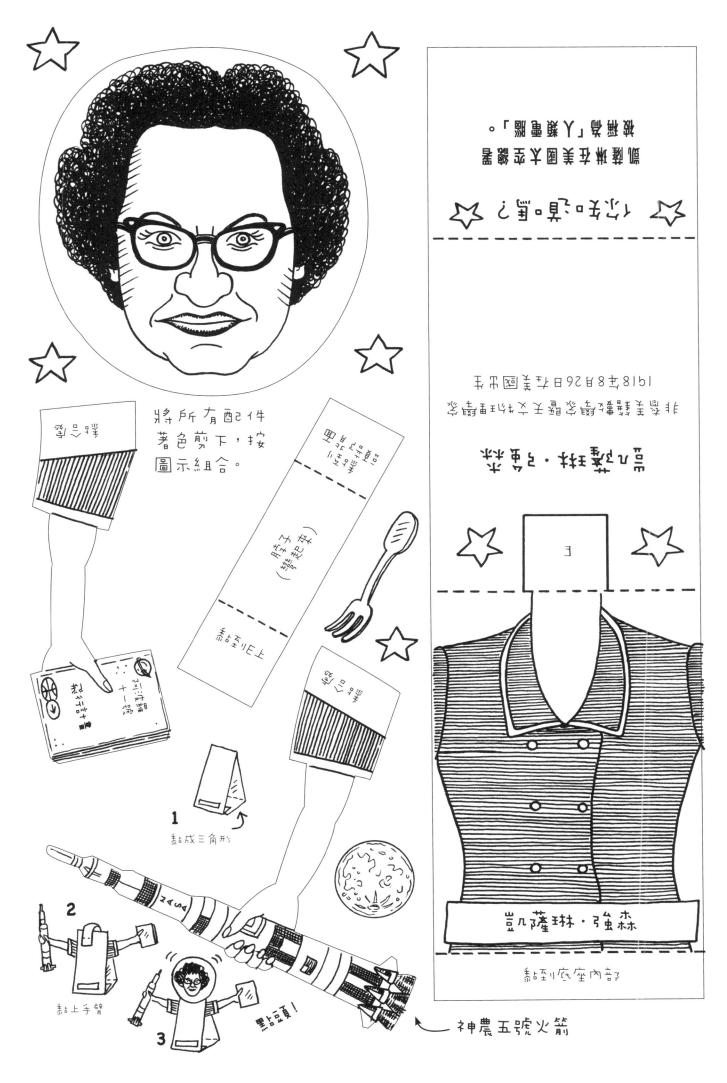

頭了麼合慶

「總統自由勳章」。
的巴拉克‧歐巴馬頒發了頭

這是美國平民的
最高榮譽勳章。

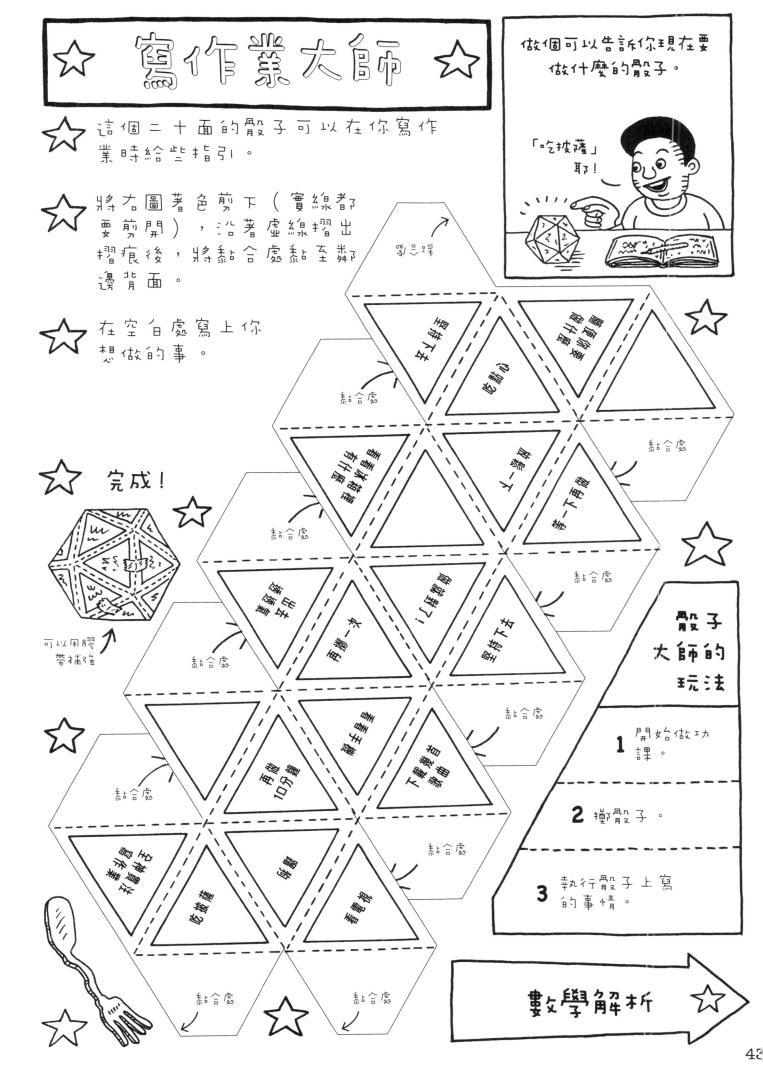

寫作業大師

做個可以告訴你現在要做什麼的骰子。

「吃披薩」耶!

☆ 這個二十面的骰子可以在你寫作業時給些指引。

☆ 將右圖著色剪下（實線都要剪開），沿著虛線摺出摺痕後，將黏合處黏到另邊背面。

☆ 在空白處寫上你想做的事。

☆ 完成!

可以用膠帶補強

骰子大師的玩法

1 開始做功課。

2 擲骰子。

3 執行骰子上寫的事情。

數學解析

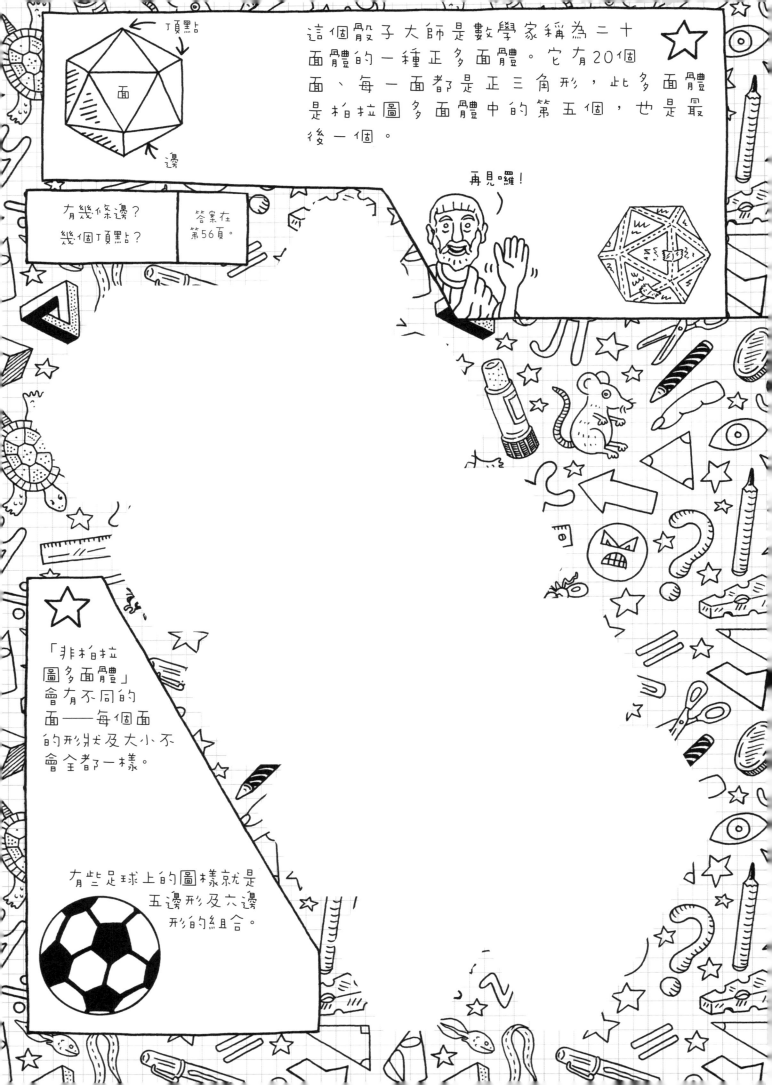

頂點

面

邊

這個骰子大師是數學家稱為二十面體的一種正多面體。它有20個面、每一面都是正三角形，此多面體是柏拉圖多面體中的第五個，也是最後一個。

有幾條邊？ 幾個頂點？	答案在第56頁。

再見囉！

「非柏拉圖多面體」會有不同的面──每個面的形狀及大小不會全都一樣。

有些足球上的圖樣就是五邊形及六邊形的組合。

法老王的故事

解開遠古之謎

☆ 將3個形狀相同的紙模型著色剪下,並按圖示摺好黏合。

摺好黏合。 → 完成!

每個展開圖可以做出一個不規則的四角錐。

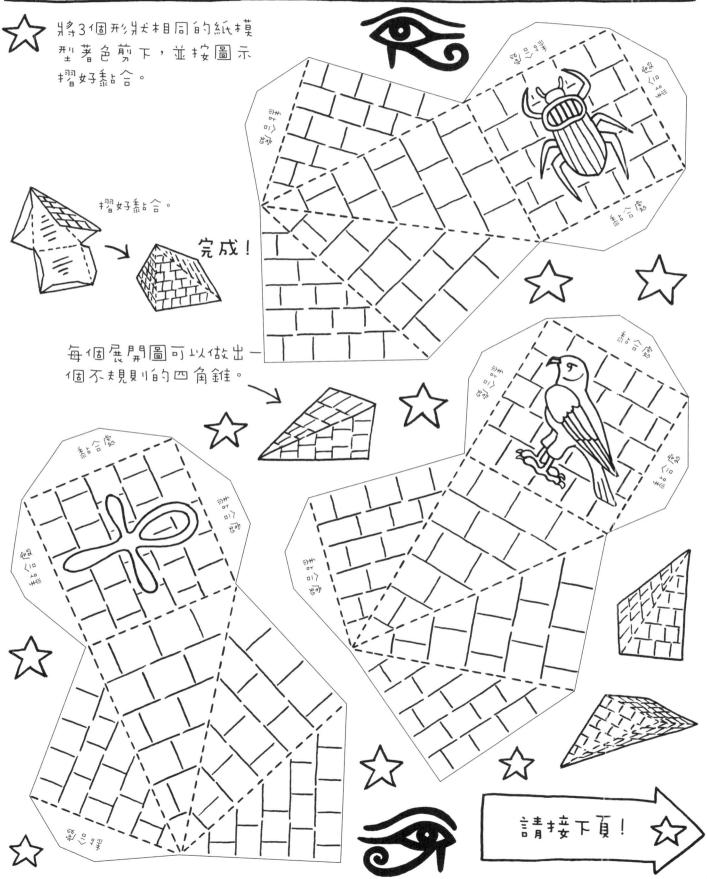

請接下頁!

你可以組合這些四角錐，解開古老謎題嗎?

1 曾有個法老王想以較少的花費建造一座金字塔，也就是只用3個四角錐來組成金字塔。

2 但是當他們把這3個四角錐組起來時，卻發現只能組成3/4個金字塔。

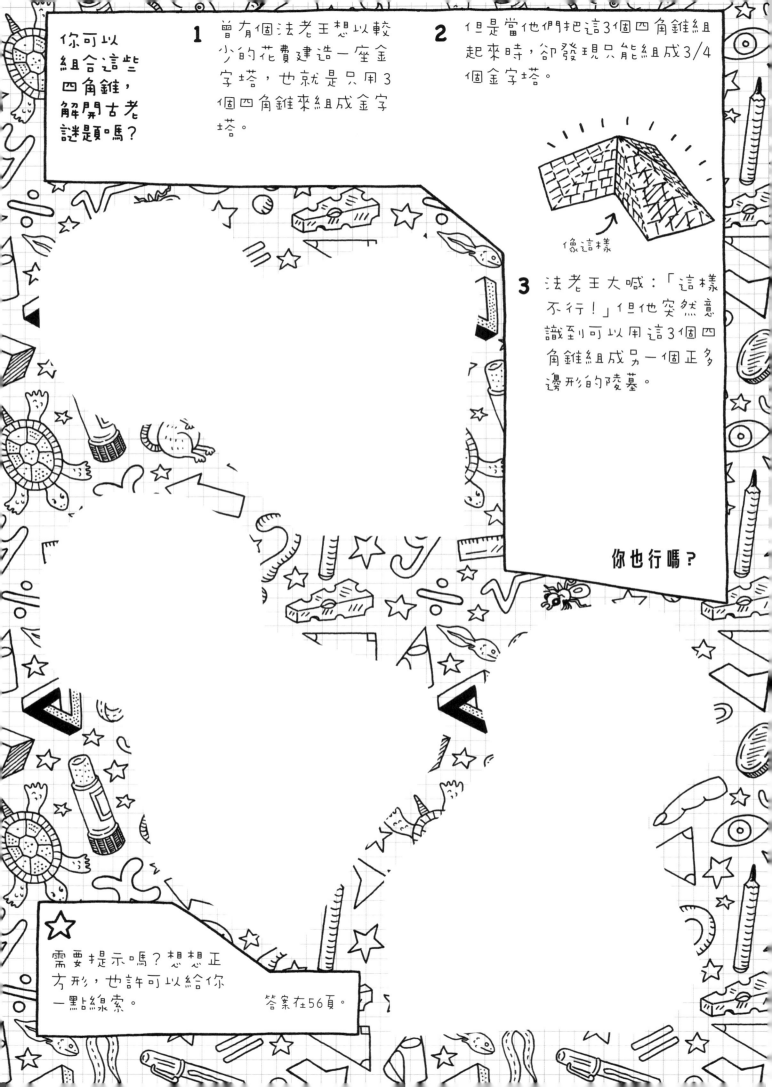

像這樣

3 法老王大喊:「這樣不行!」但他突然意識到可以用這3個四角錐組成另一個正多邊形的陵墓。

你也行嗎?

☆ 需要提示嗎?想想正方形，也許可以給你一點線索。　答案在56頁。

神秘轉盤

傳送你的秘密訊息

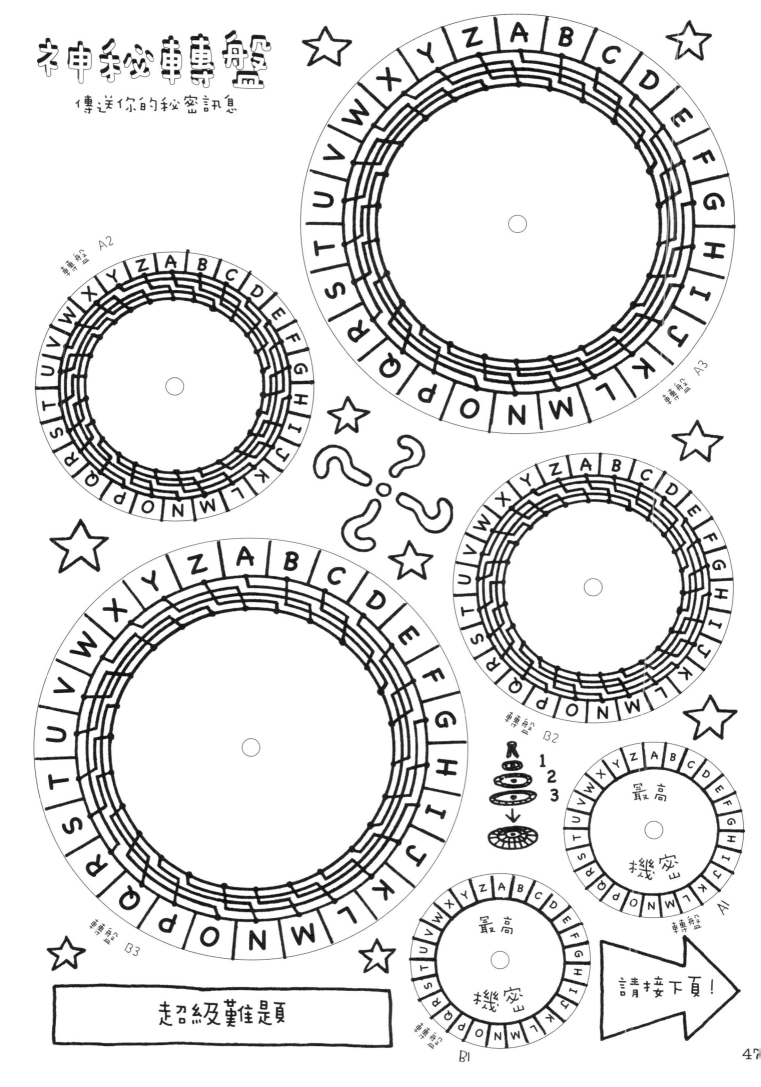

超級難題

請接下頁！

記得要將
你設定轉盤的3個字母，
放在加密訊息的
最前面。

組合
小心剪下所有圓形紙片，
並在紙片中心打洞。
以雙腳釘固定中心孔洞，
組合成
2個三層轉盤。

A
B
C

A3

將1個密碼轉盤
留給自己。

把另一個
密碼轉盤
拿給朋友！

不要
讓別人看見
你的轉盤。

A2

記得將
你設定轉盤的3個字母，
放在加密訊息的最前面。
想要知道更多，
請參考下一頁。

A
B
C

B2

你想要傳遞

?
?
?
?

什麼訊息？

你的朋友

A1

密碼轉盤
完成圖

有辦法破解嗎？

B1

B3

數學解析

密碼學是研究代碼及密碼的科學，是數學中的重要領域。
二次大戰期間，德國納粹以特製的「恩尼格瑪」密碼機，為軍事通訊加密。

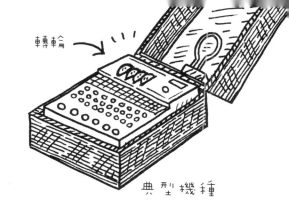

轉輪

典型機種

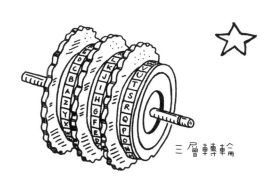

三層轉輪

這些機器上有刻著字母的特殊轉輪，可以將字母多次轉換，產生帶有亂碼的訊息，而設定完全一樣的機器就可以解密訊息。

英國數學天才圖靈帶領一組機密解碼團隊（「奧特拉」），最終破解納粹密碼，加速了戰爭結束，也拯救了許多生命。

圖靈

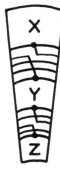

這裡的轉盤是簡易版的「恩尼格瑪」轉輪。要將訊息加密，先在每層圓盤上各選出一個字母，並將3個字母對齊成一直線。我們以X、Y、Z為例。依序從大圓盤往小圓盤找出X、Y、Z三字母並對齊。記得傳送所有訊息時都要以「XYZ」開頭。

現在我們就以「CODE」為例，簡單按每個字母下方連線所連接的字母，將「CODE」譯為密碼吧！

沿著大圓盤上C下方的連線連接到中圓盤上的F（連線部分都是走到底再轉彎，中間遇到其他交叉不轉彎），再從中圓盤上F下方的連線連接到小圓盤上的K。以此類推，將O連到S再連到X；將D連到H再連到L；將E連到I再連到N。

所以你送出的加密訊息是：「**XYZKXLN**」（「**CODE**」）。

解碼時，就從轉盤內部的最小圓盤向外推導。你的朋友設定好轉盤，反向推導就可以解開密碼了。

你可以解開「DTBEKTPHCU」這個密碼嗎？ （答案在56頁。）

腦力激盪

數學家喜歡解謎。拿枝筆來，看看你多快能解出這些謎題！答案在56頁。

☆ 星星出場 ☆

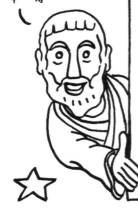

筆準備好了！

祝你好運！

☆ 一筆畫出相連不斷的4條直線，將9顆星星連接起來。

一筆畫出

一筆畫出下列形狀，且線條不能相交。

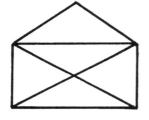

1 + 5 + 3 = 153

找個在這個算式中使用3次就能讓算式成立的數字。

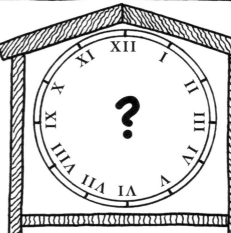

將鐘面分成4個區域，每個區域上的羅馬數字相加所得總和要一樣。

畫3條線將相同的形狀連起來，記得線與線之間不能相交。

月球上的數學

 月球上約有300個隕石坑是以數學家之名來命名，其中包括畢達哥拉斯及柏拉圖。

 小心沿實線剪開下方的月球，並摺出「月球上的橢圓」。

☆ 摺起月球，讓背面遠端邊緣上的箭頭可以對到「柏拉圖隕石坑」的位置，按壓出明顯的摺痕後再打開，這樣重複摺出36個箭頭的摺痕。

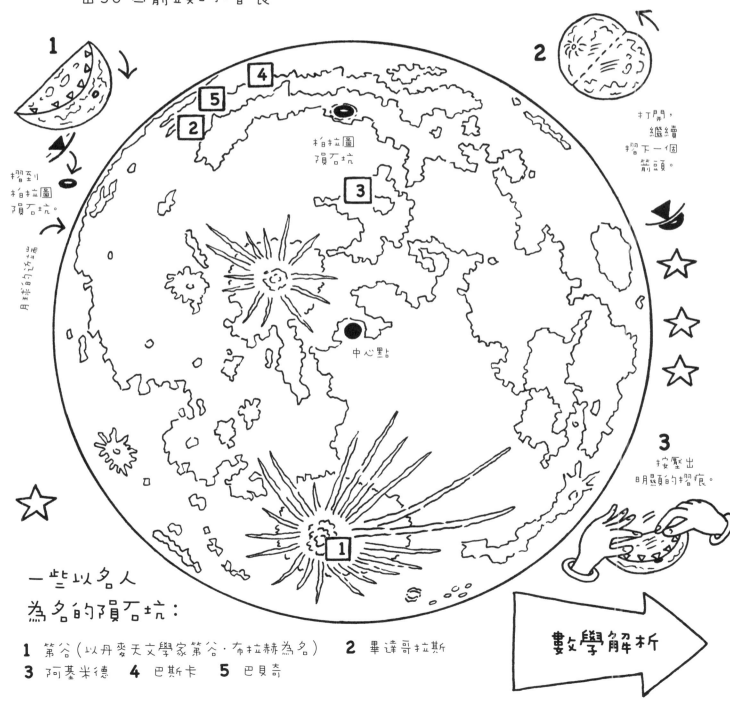

一些以名人
為名的隕石坑：

1 第谷（以丹麥天文學家第谷‧布拉赫為名）　2 畢達哥拉斯
3 阿基米德　4 巴斯卡　5 巴貝奇

數學解析

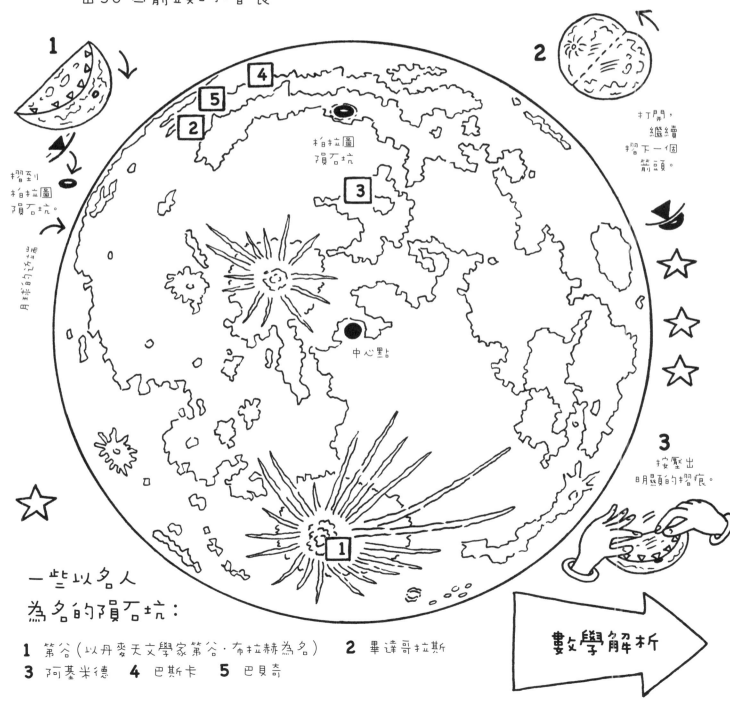

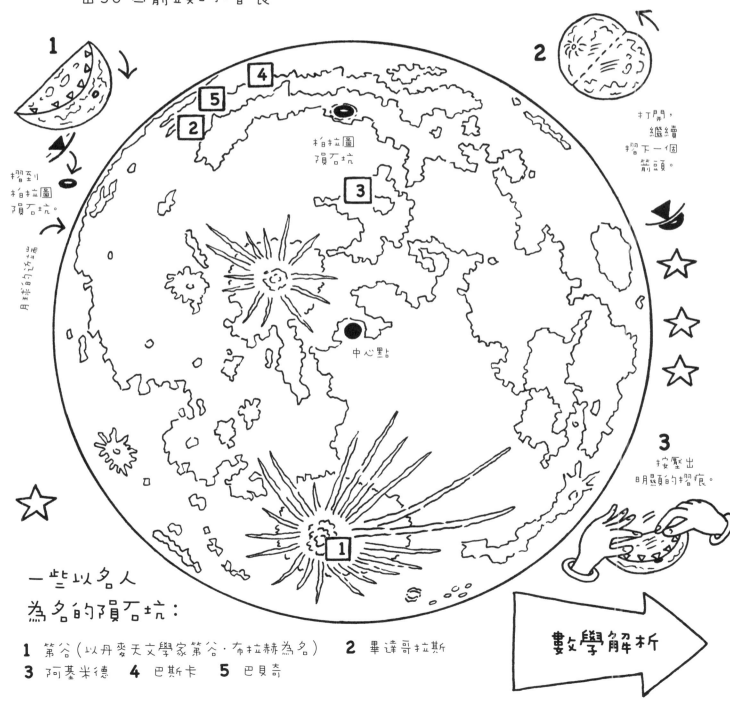

中心點

柏拉圖
隕石坑

1 摺到柏拉圖隕石坑。

2 打開，繼續摺下一個箭頭。

3 按壓出明顯的摺痕。

36條摺痕圍成的曲狀空間是個「橢圓形」。
每個橢圓有2個「焦點」。圓形是橢圓中的
特例,其焦點會重合。

此月球橢圓的2個焦點是
「柏拉圖隕石坑」及中心
黑點。

橢圓及拋物線(請見
第17頁)都是圓錐的
切面。

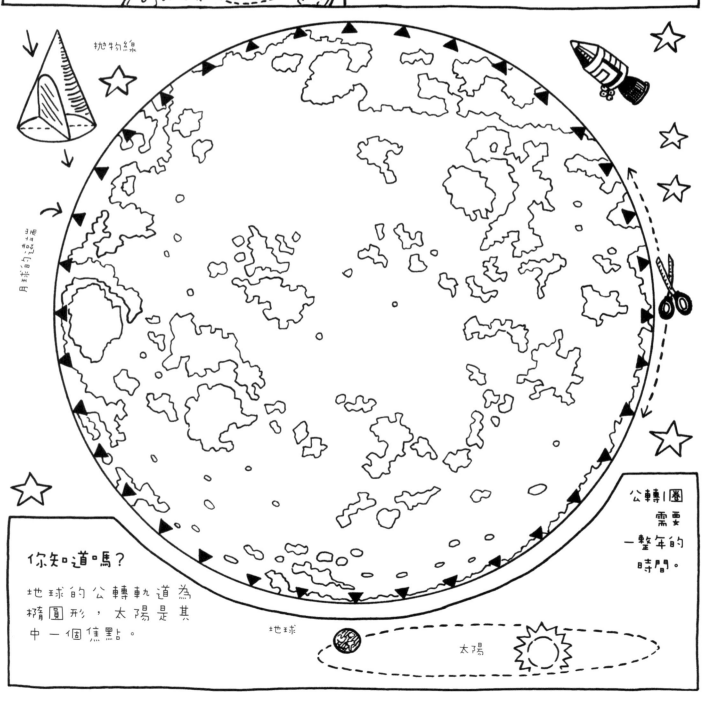

拋物線

公轉1圈
需要
一整年的
時間。

你知道嗎?
地球的公轉軌道為
橢圓形,太陽是其
中一個焦點。

地球

太陽

螞蟻排排走

☆☆☆ 做條
神奇的
莫比烏斯環 ☆☆☆

兩邊的螞蟻還得要走好長一段路。
按下圖指示做好螞蟻走的特別路
徑,你就知道為什麼會這樣了。

1 小心剪下2條有2行螞蟻的紙帶。

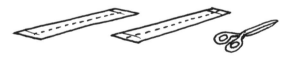

2 將寫有A的兩端黏合,形成完整
箭頭。

3 將黏合後的長條紙帶轉半圈後,
再將寫有B的兩端黏合。

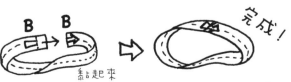

完成!
黏起來

請接下頁

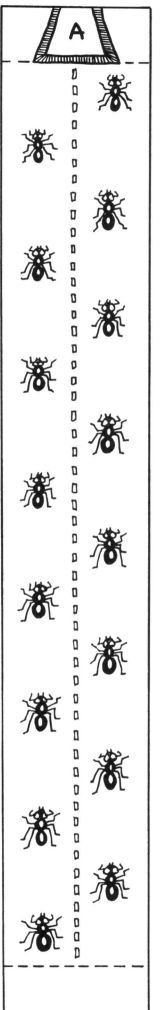

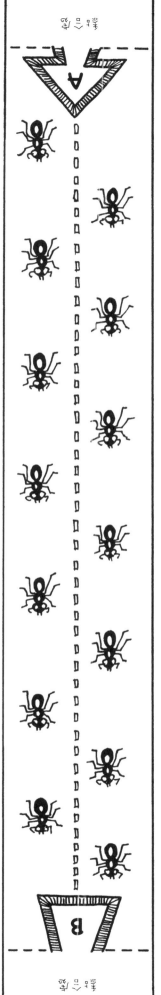

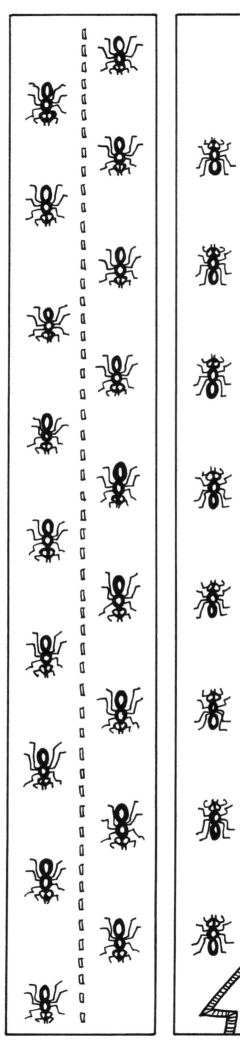

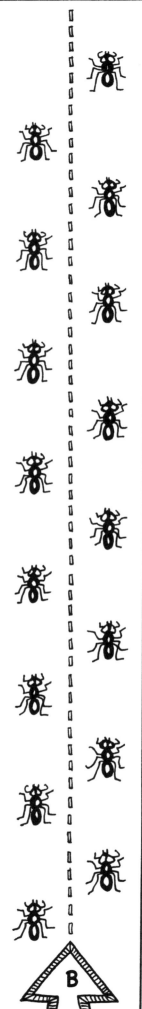

這些螞蟻在莫比烏斯環這個數學魔環上，永無止境地爬著。

正常的環	莫比烏斯環
有2個面，2條邊	只有1個面，1條邊

用手指沿著螞蟻行進的方向移動，你會發現手指移到環帶內側後又移到環帶外側，然後再回到起始點。這個神奇環帶只有1個面。

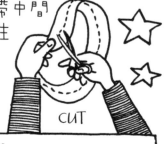

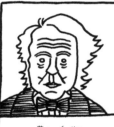

莫比烏斯
(1790年～1868年)

☆

德國數學家
奧格斯特·費迪南德·莫比烏斯，
在1858年發明了這個環帶，
因此就以
他的名字來命名了。

接下來，拿把剪刀將環帶中間的虛線剪開。看看會發生什麼事？

CUT

拿張報紙來，
做出其他更長的莫比烏斯環。
在做的過程中多轉幾圈，
並試著剪開紙帶中線。
神奇的事情就會發生。

B

盡量先不要偷看答案哦！

p7

A = 圓形；　B = 等腰三角形；
C = 正方形；　D = 長方形；　E = 梯形；
F = 新月形；　G = 菱形；
H = 正三角形；　I = 鳶形；
J = 平行四邊形；　K = 五邊形；
L = 不等邊三角形 (所有邊長和角度都不同)；
M = 六邊形；　N = 十邊形。

p11

所有象形文字的數字總合是 **1,111,222.**

p14

用雙腳釘穿過洞口連接起三角形各部分，即可將三角形調整成正方形，再變回三角形。

p16

錯誤的展開圖是「K」。

p19

神奇的總和是**15**。
3個魔方陣的總和各是**15**、**34**及**65**。
完整的魔方陣如圖所示：

8	3	4
1	5	9
6	7	2

1	14	8	11
15	4	10	5
12	7	13	2
6	9	3	16

9	2	25	18	11
3	21	19	12	10
22	20	13	6	4
16	14	7	5	23
15	8	1	24	17

你可以設計出**6x6**的魔方陣嗎？(每行每列的總和為 **111**。)

p23

有幾種解法，這是其中一種。

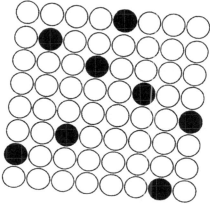

你能找到2個一模一樣的表情符號嗎？

p32

請從只少了1個數字的面開始。每個面的總和為**65**，每個頂點的相鄰3個數字都一樣。

p36

你得翻轉數個磚塊，才能複製出相同的形狀。

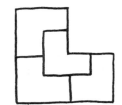

p37

要重新按順序堆疊4頂帽子的最少移動
次數為 $2^4-1=15$。
5枚硬幣為 **31** 次。
6枚硬幣則為 **63** 次。

p39

這7個數字相加的總和都會是 **101**。這是因為，
此方格為 **14** 個數字兩兩相加所組成的「相加
表」，不過位在表格邊緣的這14個數字被移除
了，而這14個數字相加的總和就是 **101**。當我們
把7枚硬幣按遊戲規則放在數字陣列上，所選
中的7個數字，即代表了7對（14個）「被移除」
的數字。

$$8 + 14 + 4 + 1 + 6 + 16 + 7$$
$$+ 13 + 1 + 5 + 3 + 2 + 10 + 11 = 101$$

	8	14	4	1	6	16	7
13	21	27	17	14	19	29	20
1	9	15	5	2	7	17	8
5	13	19	9	6	11	21	12
3	11	17	7	4	9	19	10
2	10	16	6	3	8	18	9
10	18	24	14	11	16	26	17
11	19	25	15	12	17	27	18

你能在這一頁中發現「**101**」嗎？
這是個隱藏線索！

p40

本書中總共出現了18支叉子。

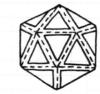

p44

30條邊（**E**）、12個頂點（**V**）、
20個面（**F**）。

面數 + 頂點數 - 邊數 = 2？

p46

這3個四角錐可以組
成立方體。

p49

這個加密訊息為「Yes I can」。

p50

據說這個謎題激發出
「跳出框架思考」這句
話，因為你必須「跳出
星星的框架」才能想出
解答。

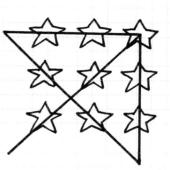

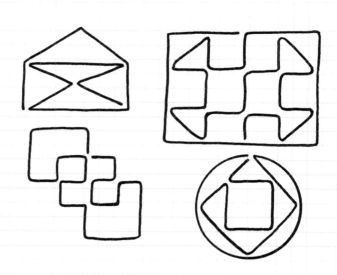

將「**3**」這個數字使用3次，讓1、5、3變成立方。
$$1^3 + 5^3 + 3^3 = 153$$
$$(1) + (125) + (27) = 153$$

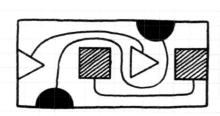

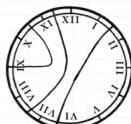